U0051484

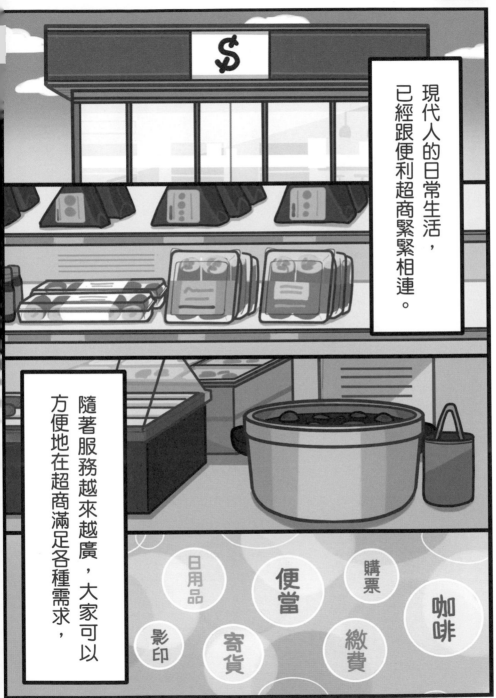

現代人的日常生活，已經跟便利超商緊緊相連。

隨著服務越來越廣，大家可以方便地在超商滿足各種需求，

日用品　便當　購票　咖啡　影印　寄貨　繳費

2

同時運作著門市的各種事物，熟悉任何服務的操作。

在這種求快速準確的服務性質環境下，也可以得心應手。

我們的職業就是⋯⋯

歡迎光臨‼

超商店員。

人物介紹

早班　晚班
蔡茉莉
「平常的時候很和善，除非遇到奧客」

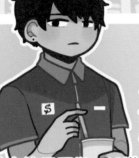

早班　晚班　大夜班
顏士君
「表情很厭世，很常因為這樣被客訴」

早班　晚班
林娜娜
「大學生，很容易因為小事而大驚小怪」

大夜班
陳奕契
「以前是小混混，到現在還是讓人以為是流氓」

4

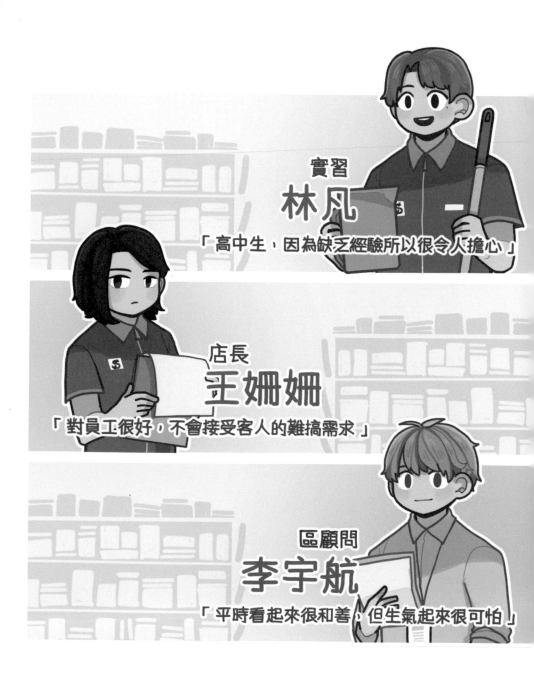

實習
林凡
「高中生，因為缺乏經驗所以很令人擔心」

店長
王姍姍
「對員工很好，不會接受客人的難搞需求」

區顧問
李宇航
「平時看起來很和善，但生氣起來很可怕」

5

目錄

咻──!!!

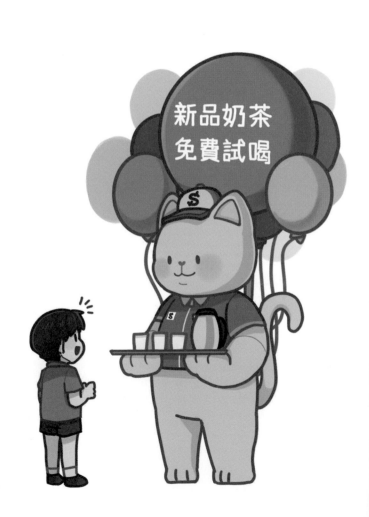

從零開始的超商生活

你們以為超商店員只需要結帳而已嗎？
並沒有！

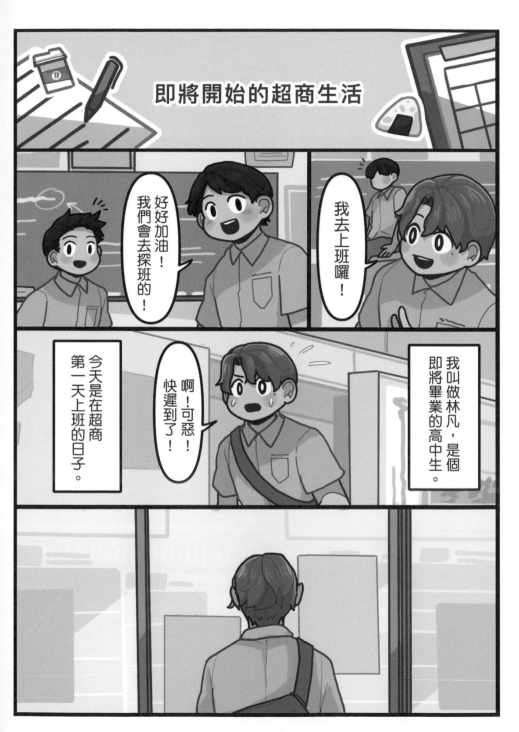

即將開始的超商生活

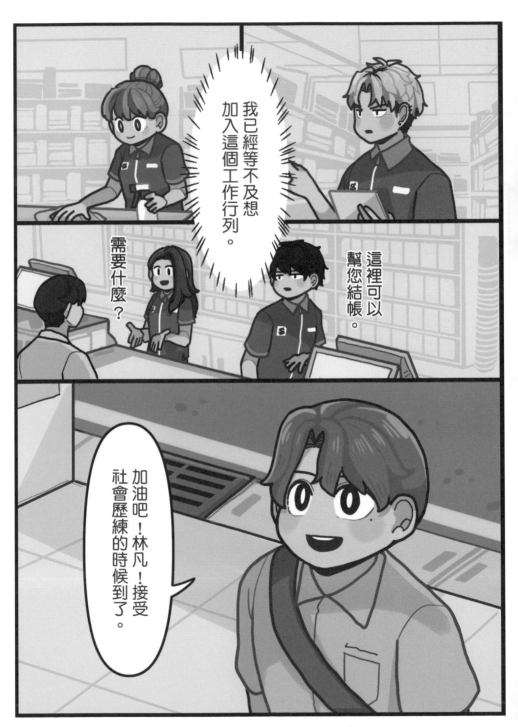

11

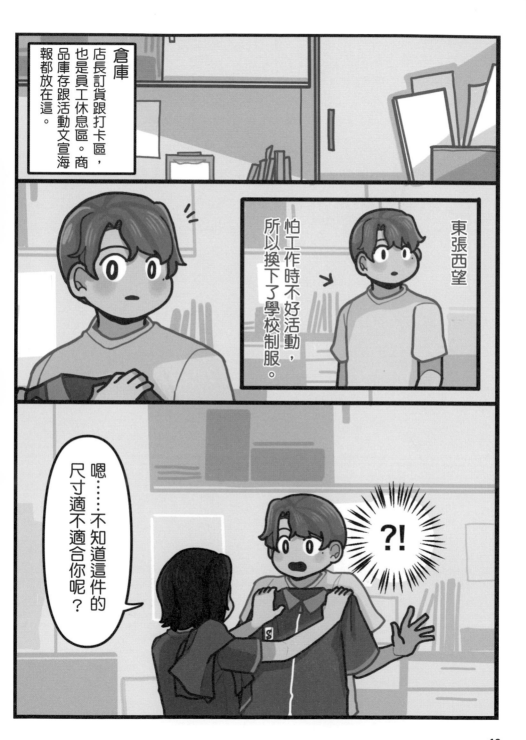

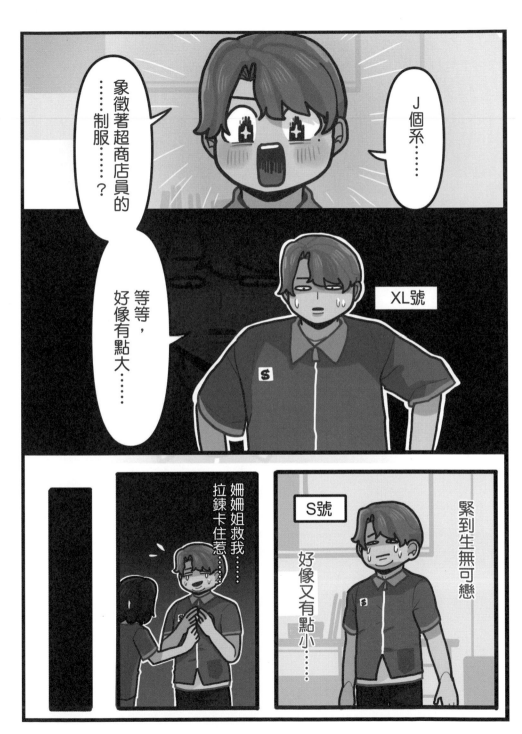

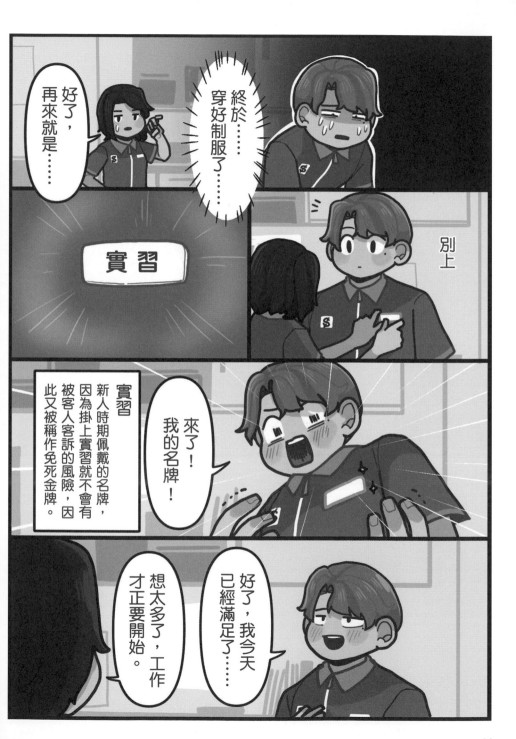

14

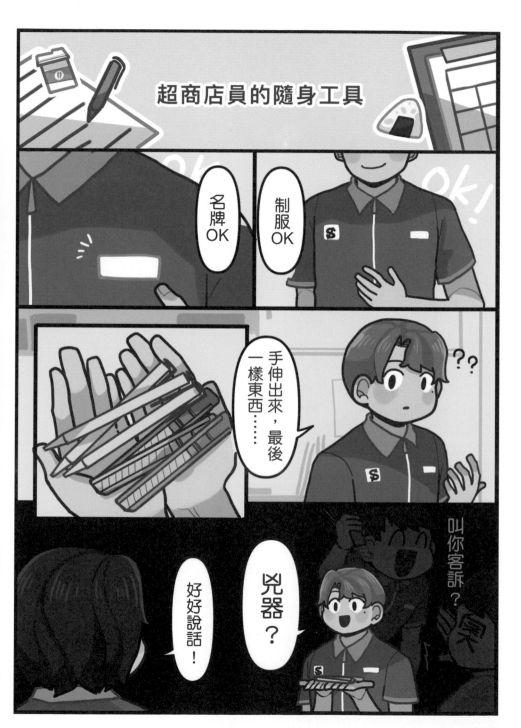

16

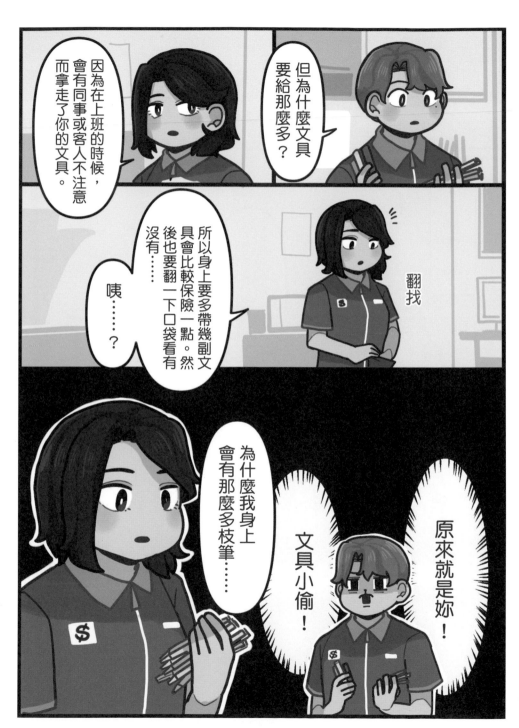

17

員工守則非常重要喔

正職 茉莉

新同事你好！

我是你之後的同事，我叫做茉莉。

既然你已經穿上我們的制服，那就要了解我們的員工守則。

這本書好厚……

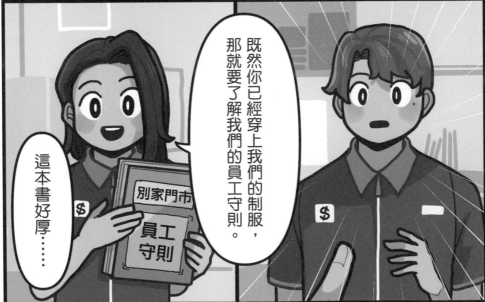

別家門市 員工守則

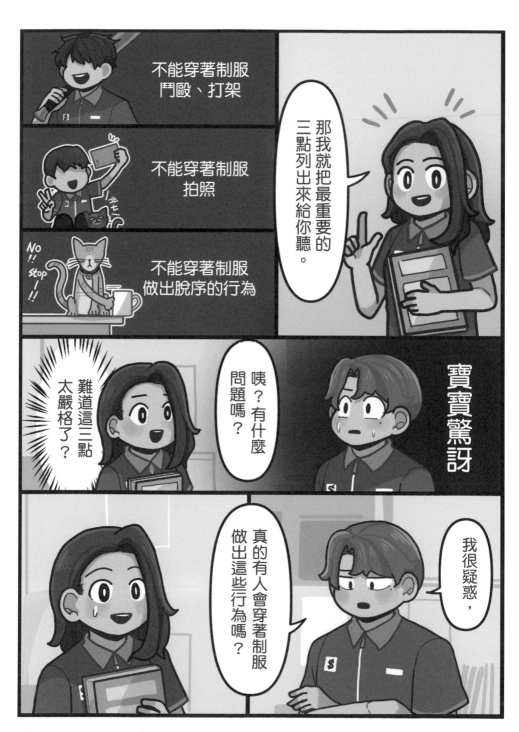

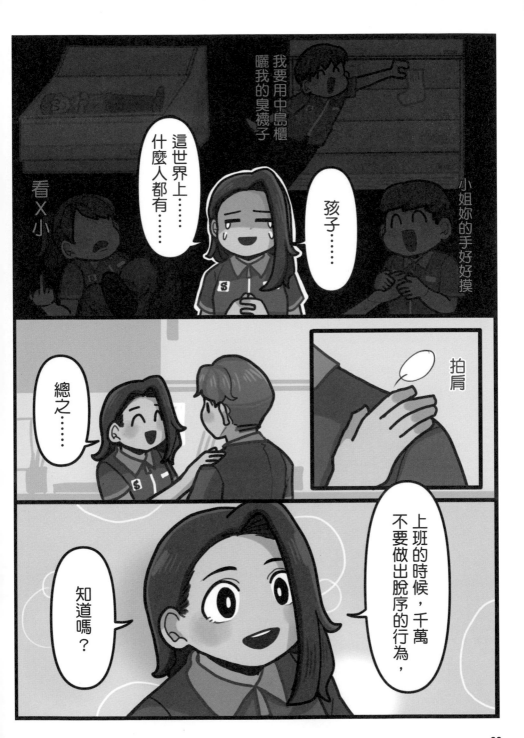

20

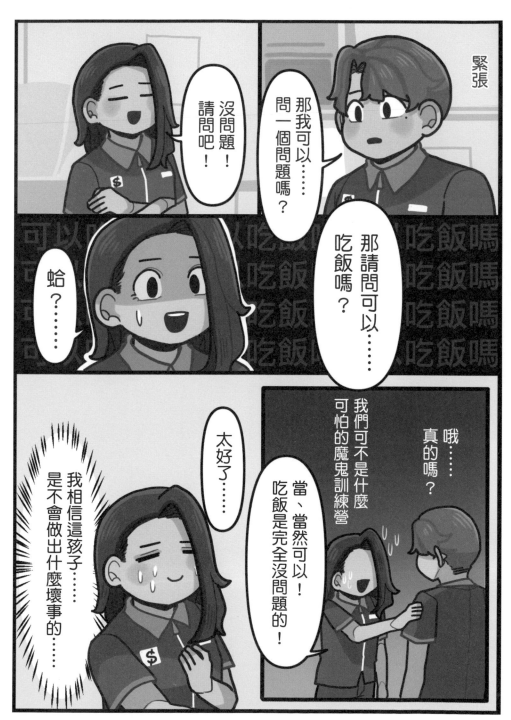

21

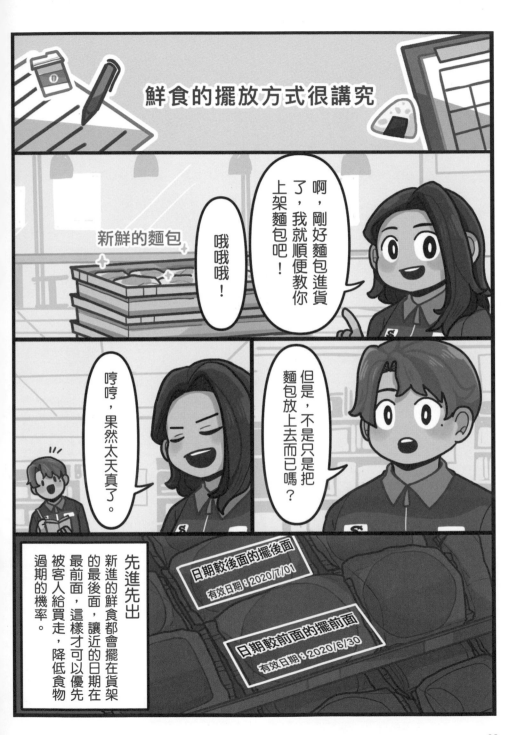

鮮食的擺放方式很講究

新鮮的麵包

哦哦哦！

啊，剛好麵包進貨了，我就順便教你上架麵包吧！

哼哼，果然太天真了。

但是，不是只是把麵包放上去而已嗎？

先進先出
新進的鮮食都會擺在貨架的最後面，讓近的日期在最前面，這樣才可以優先被客人給買走，降低食物過期的機率。

日期較後面的擺後面
有效日期：2020/7/01

日期較前面的擺前面
有效日期：2020/6/30

22

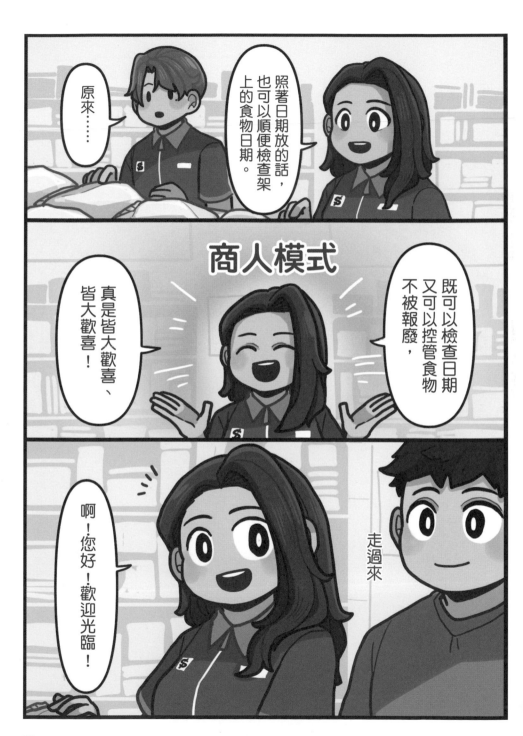

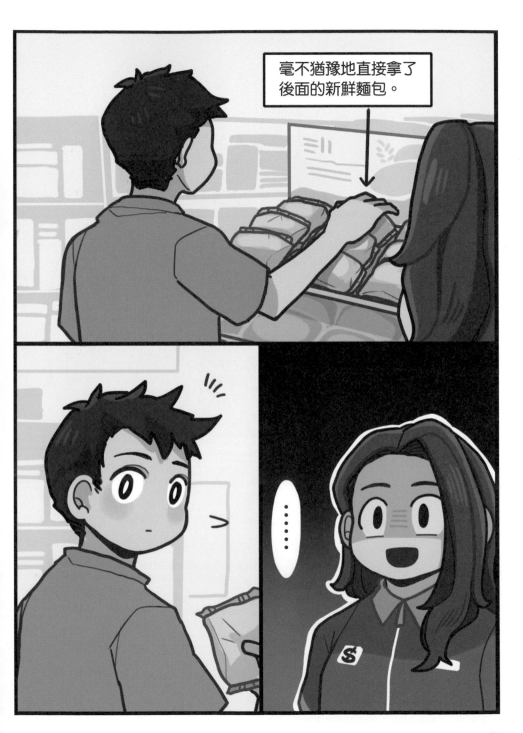

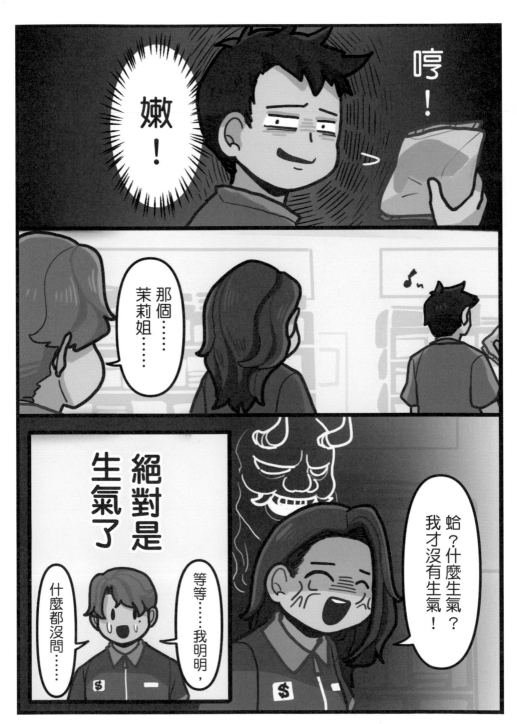

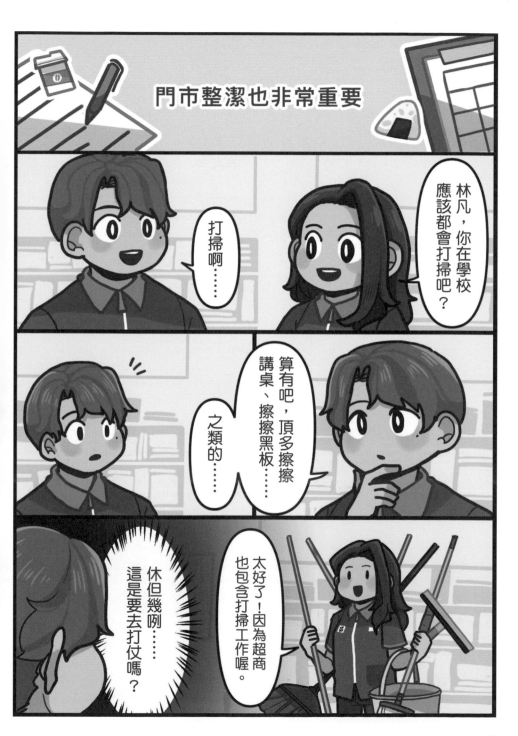

門市整潔也非常重要

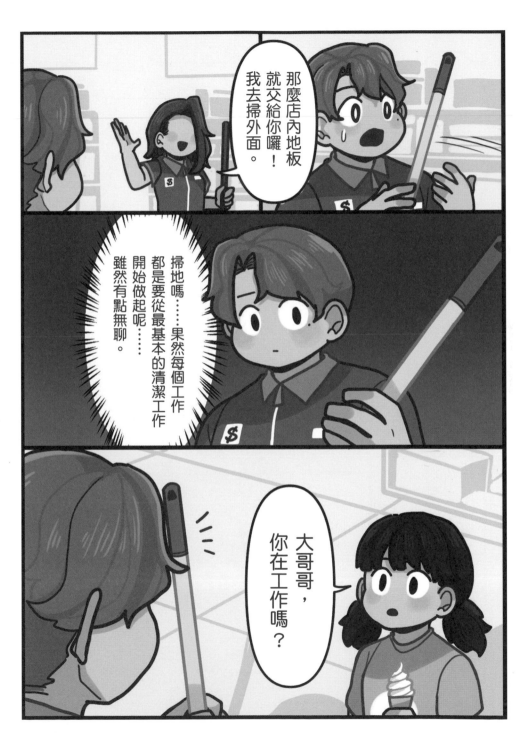

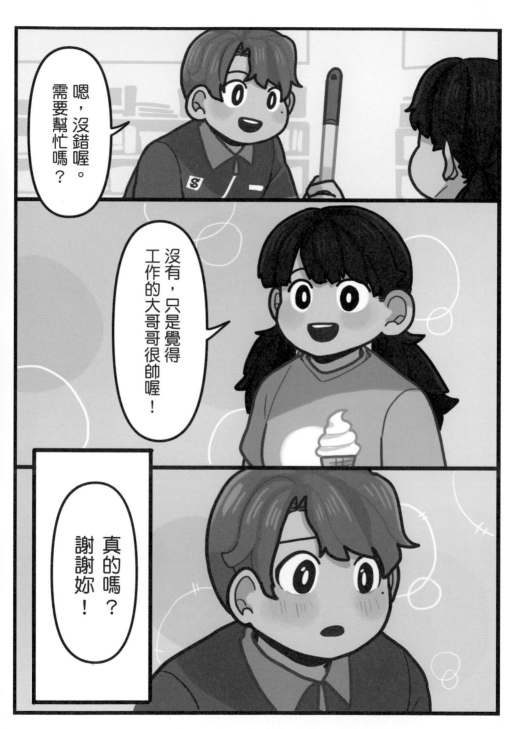

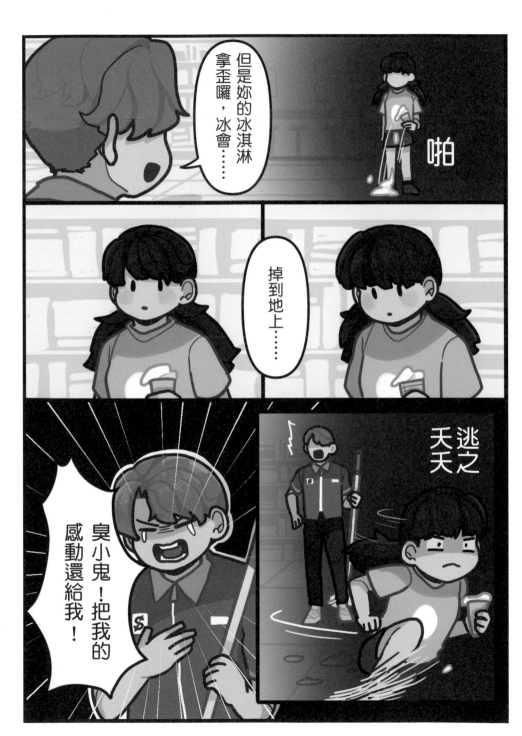

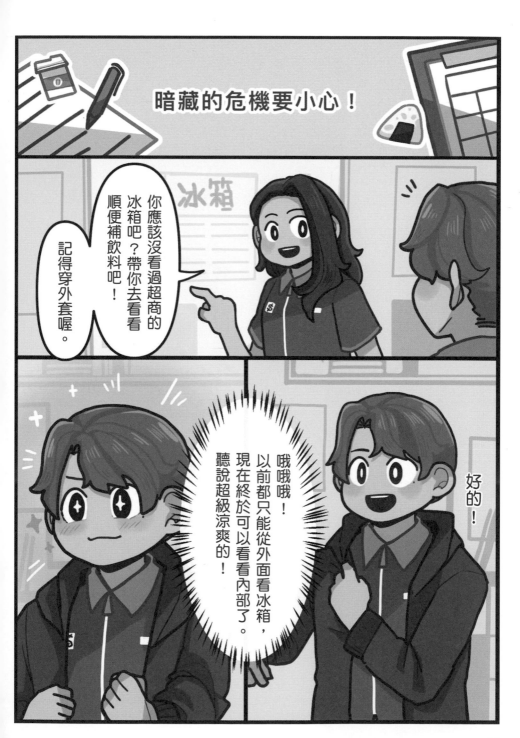

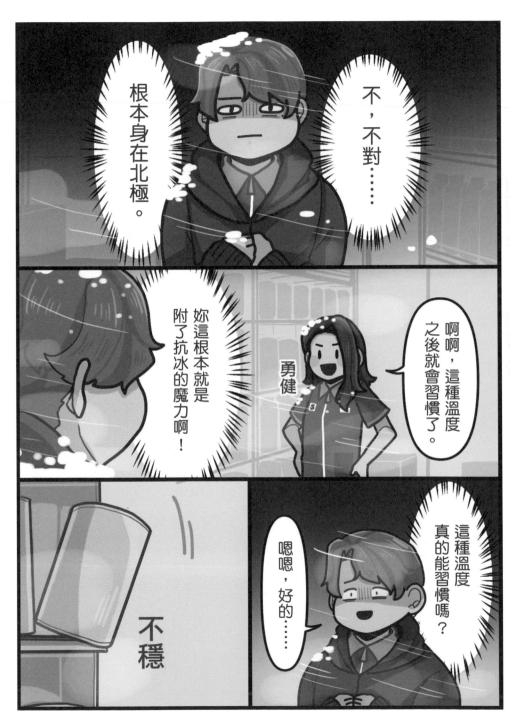

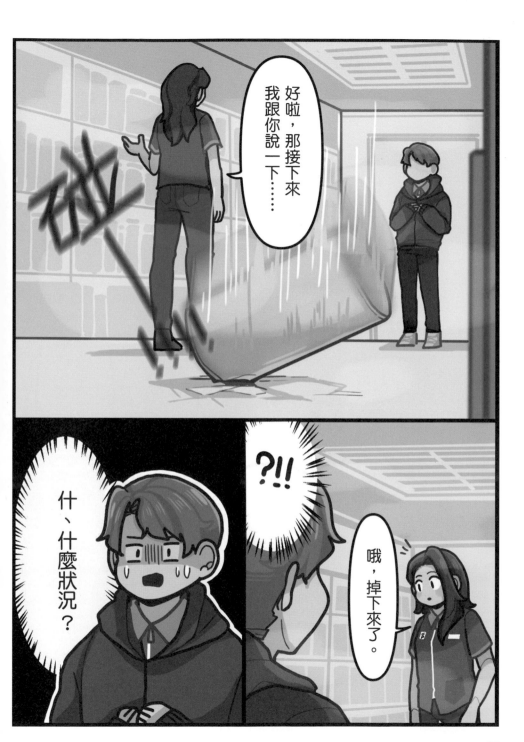

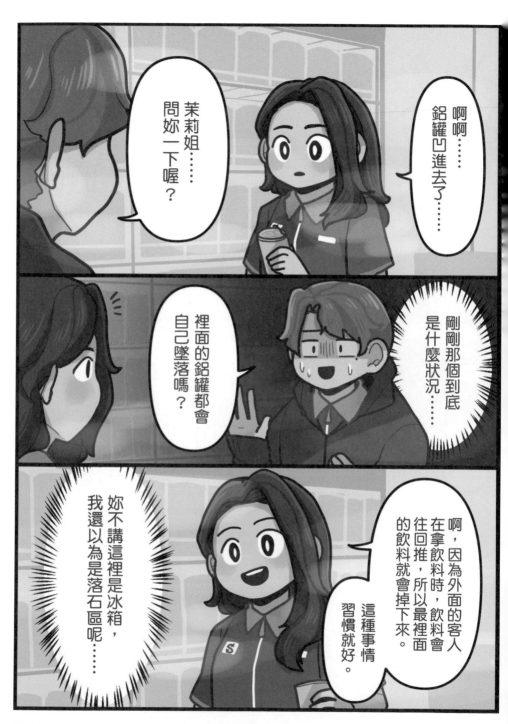

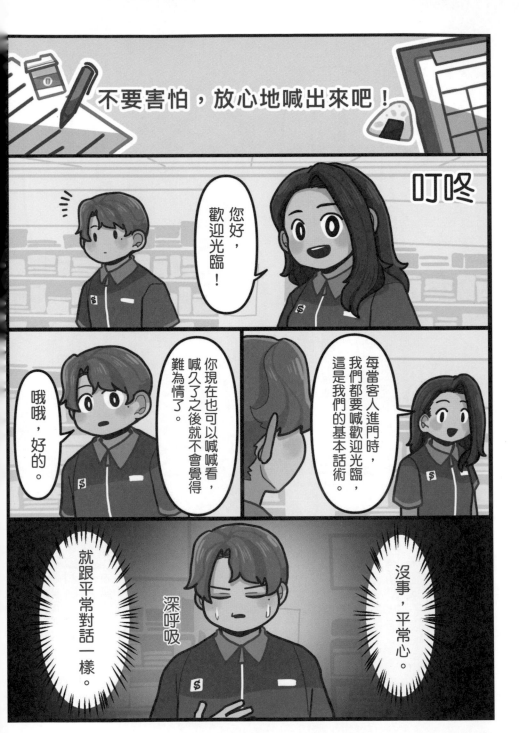

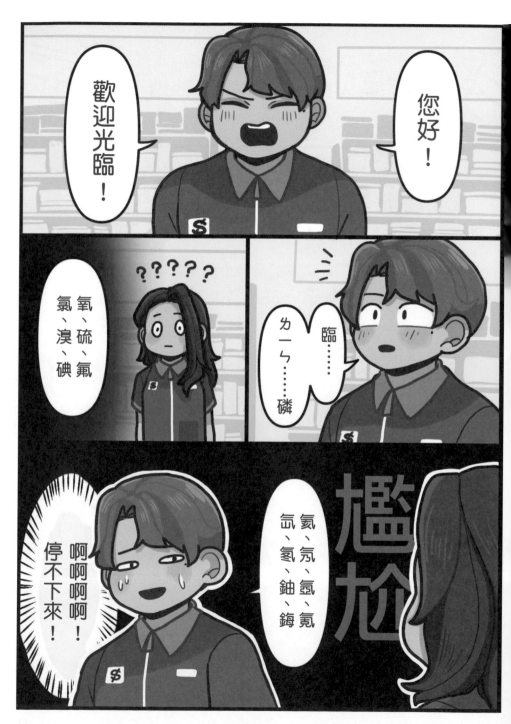

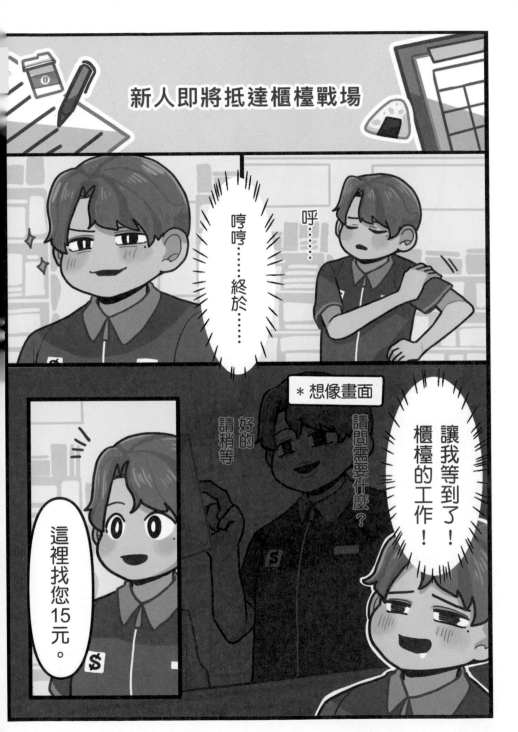

新人即將抵達櫃檯戰場

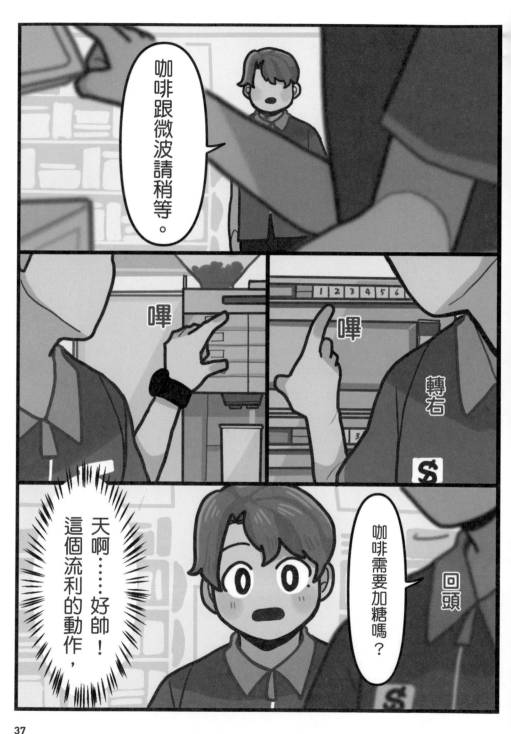

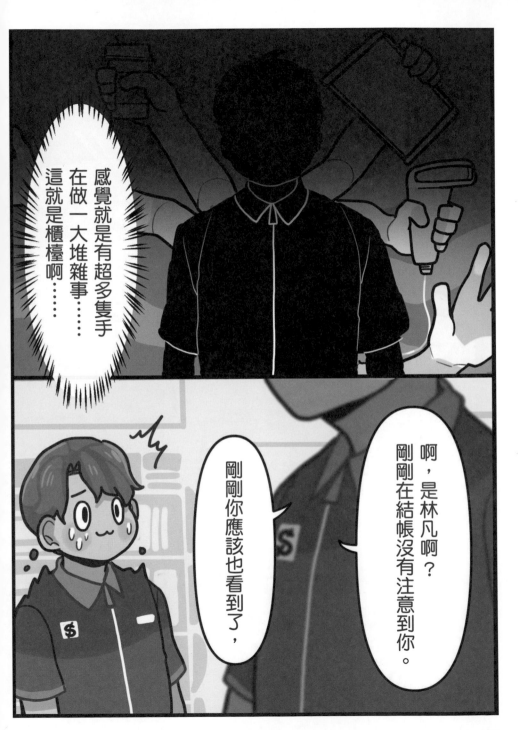

感覺就是有超多隻手
在做一大堆雜事……
這就是櫃檯啊……

剛剛你應該也看到了，

啊，是林凡啊？
剛剛在結帳沒有注意到你。

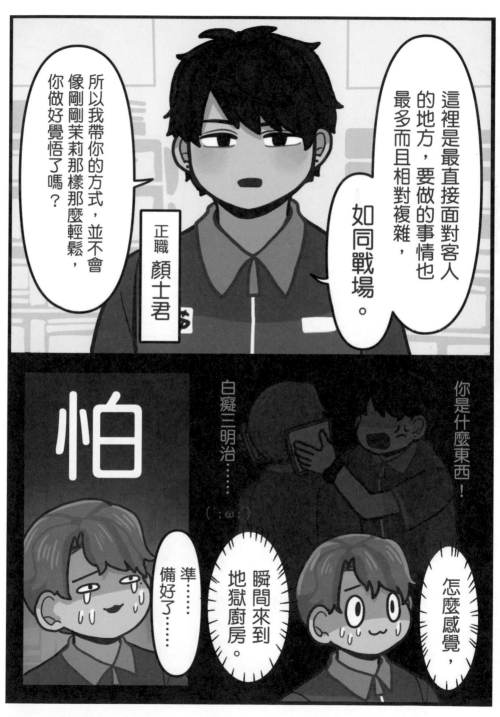

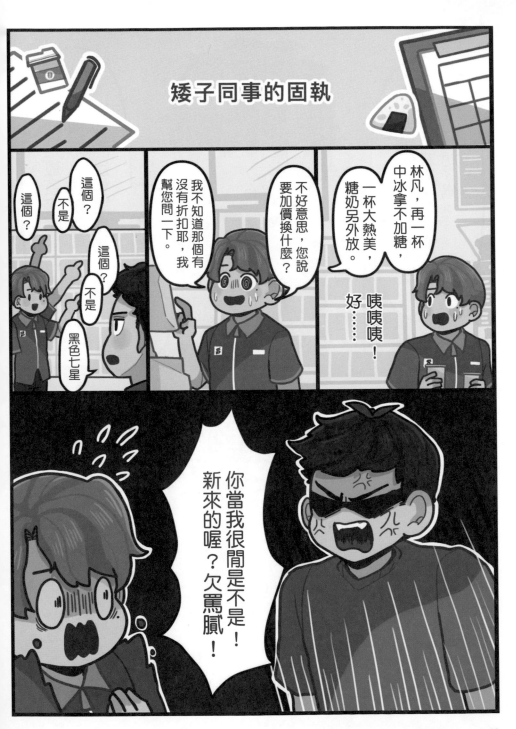

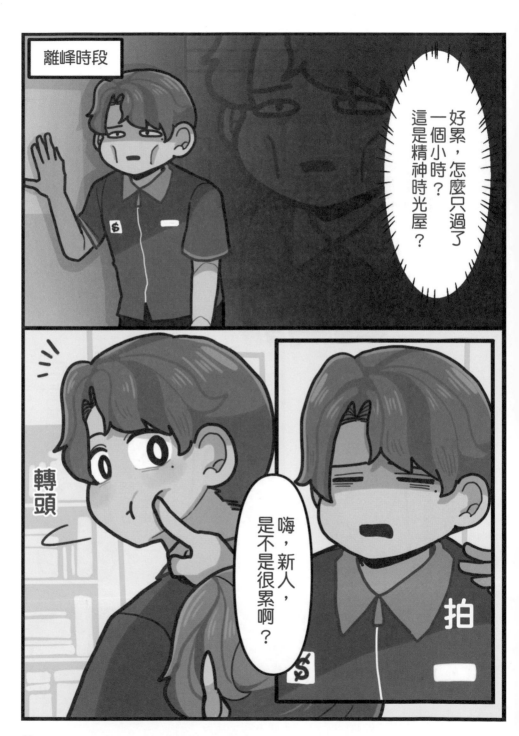

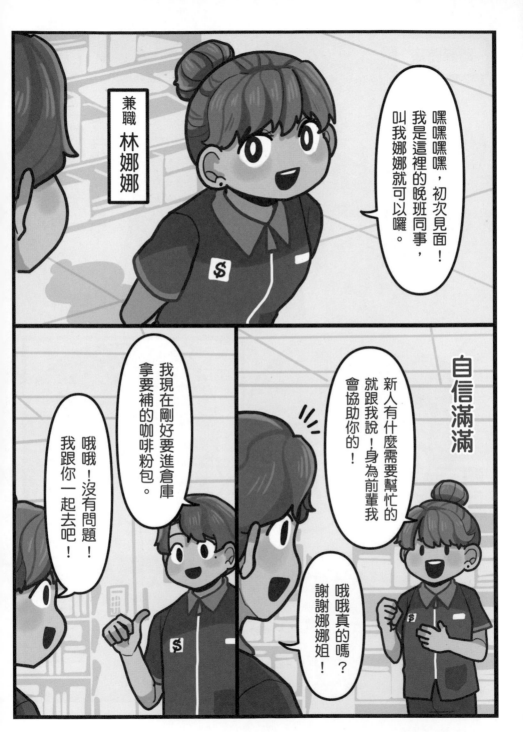

42

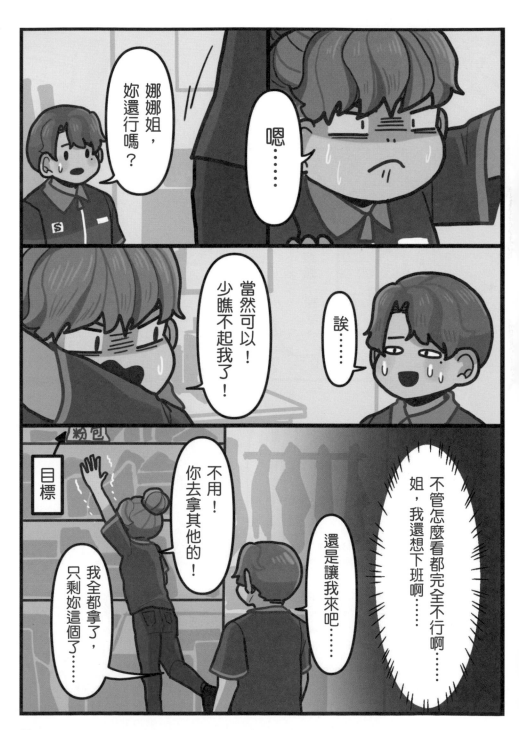

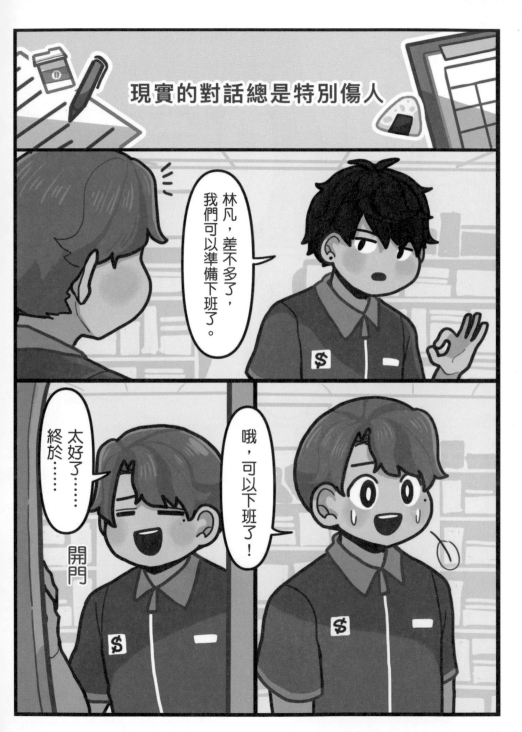

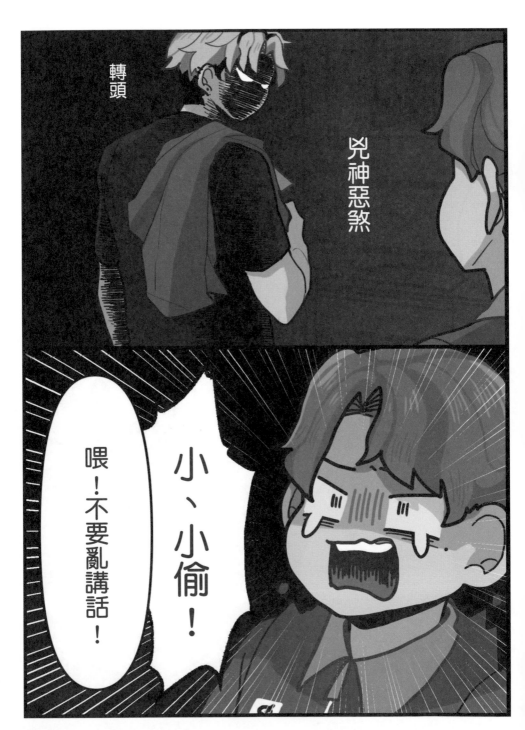

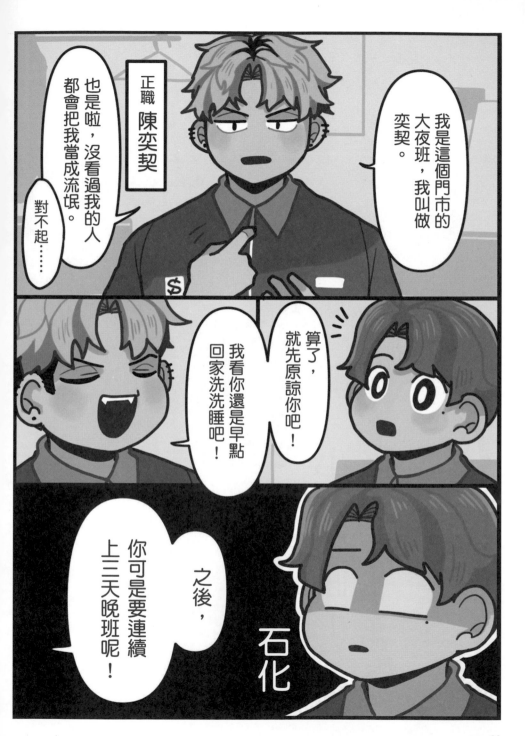

46

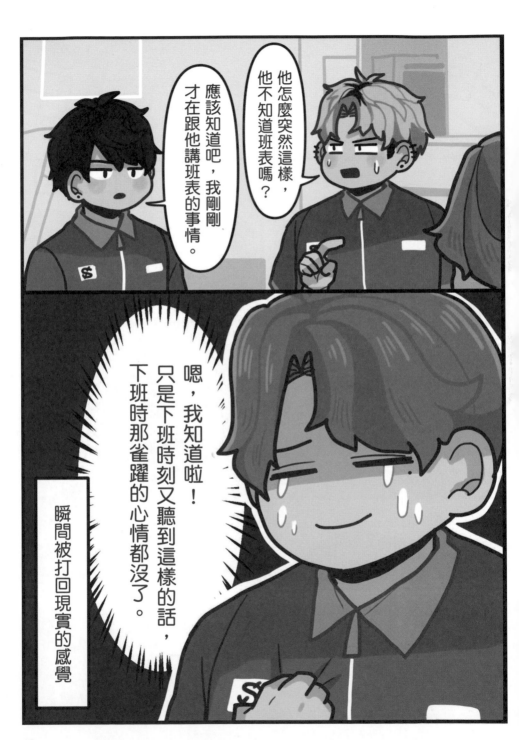

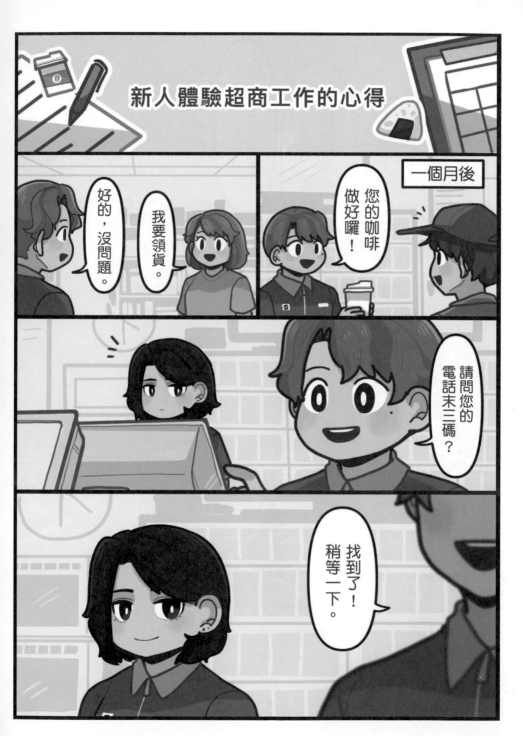

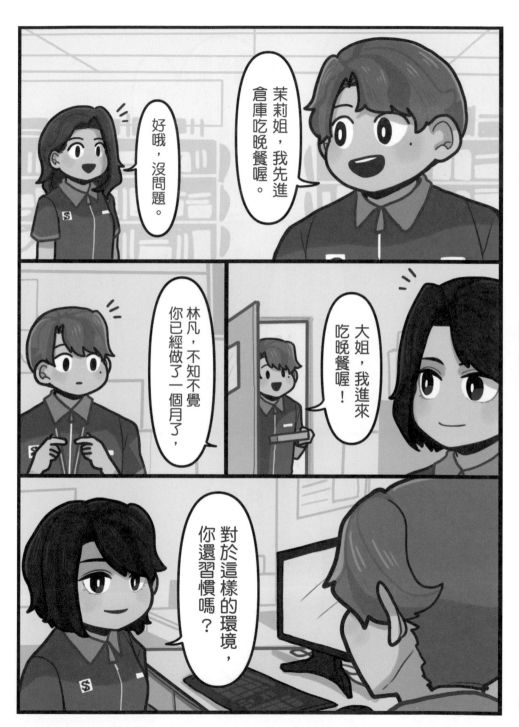

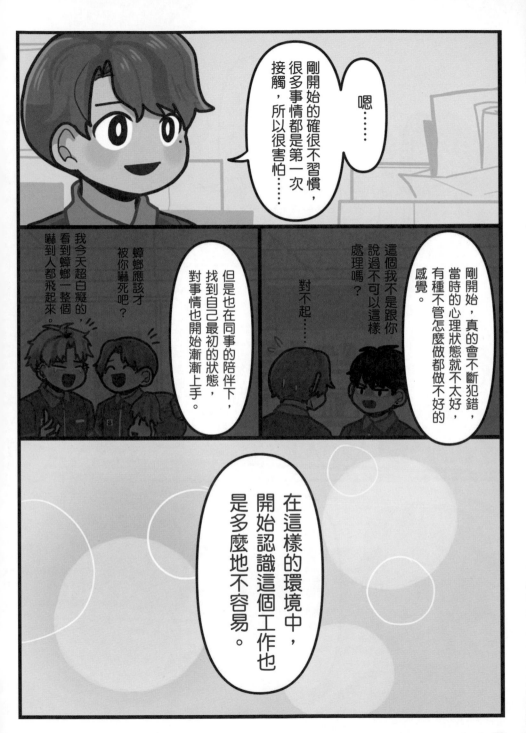

嗯……

剛開始的確很不習慣，很多事情都是第一次接觸，所以很害怕……

剛開始，真的會不斷犯錯，當時的心理狀態就不太好，有種不管怎麼做都做不好的感覺。

這個我不是跟你說過不可以這樣處理嗎？

對不起……

但是也在同事的陪伴下，找到自己最初的狀態，對事情也開始漸漸上手。

蟑螂應該才被你嚇死吧？

我今天超白癡的看到蟑螂一整個嚇到人都飛起來。

在這樣的環境中，開始認識這個工作也是多麼地不容易。

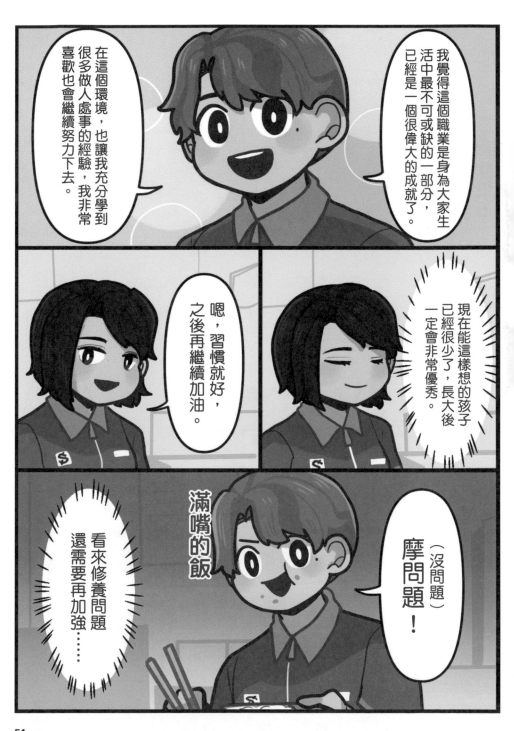

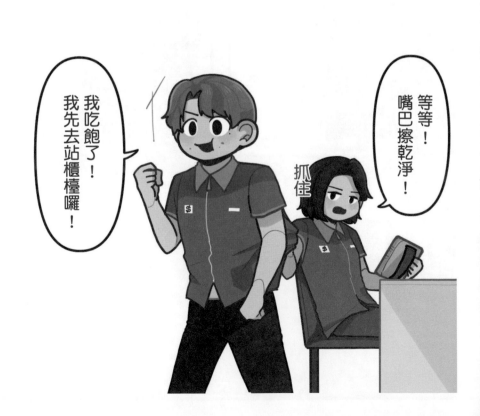

朦朧幹練的早班生活

你們以為早班店員上班都是非常優雅嗎？
並沒有！

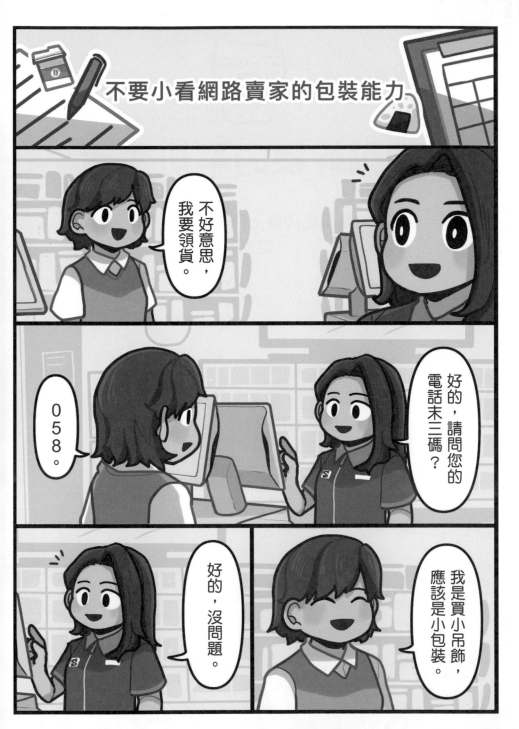

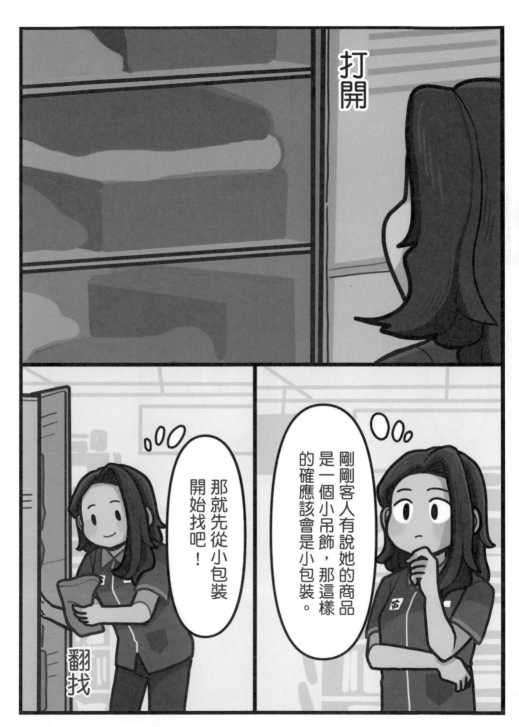

打開

翻找

那就先從小包裝開始找吧！

剛剛客人有說她的商品是一個小吊飾，那這樣的確應該會是小包裝。

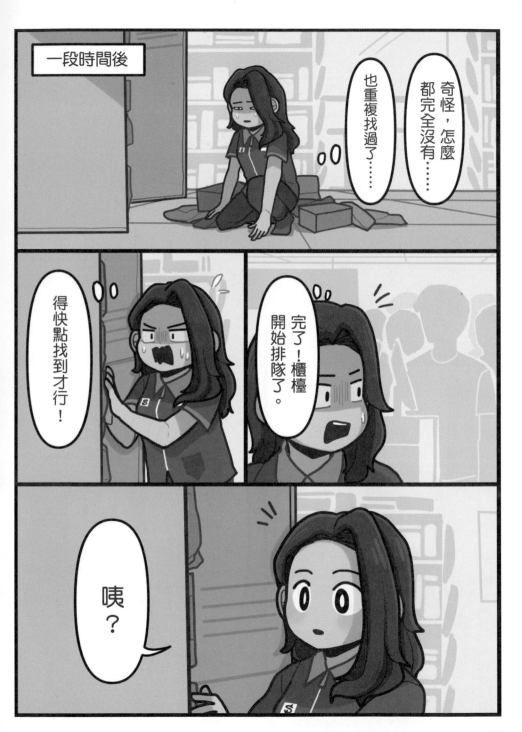

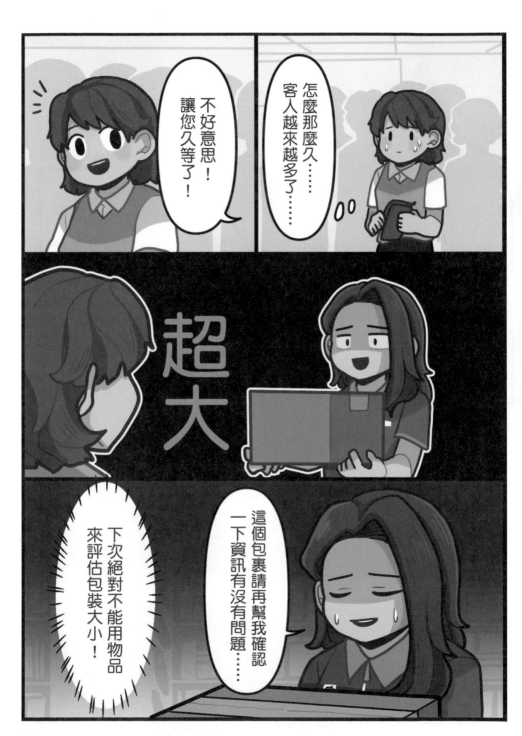

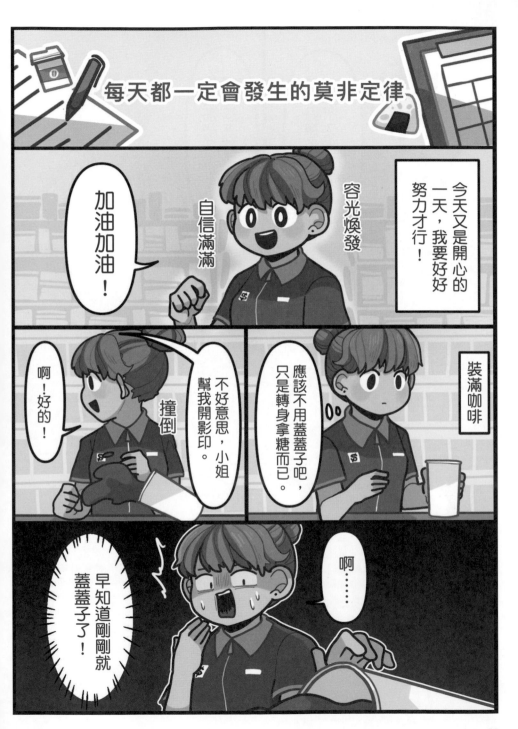

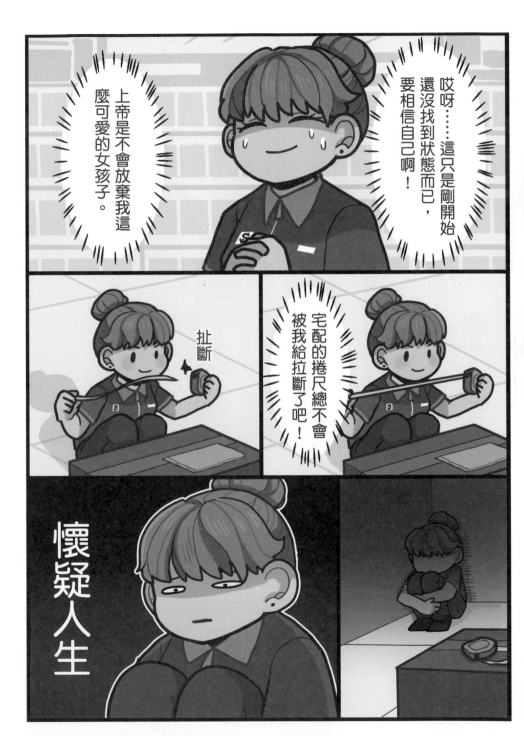

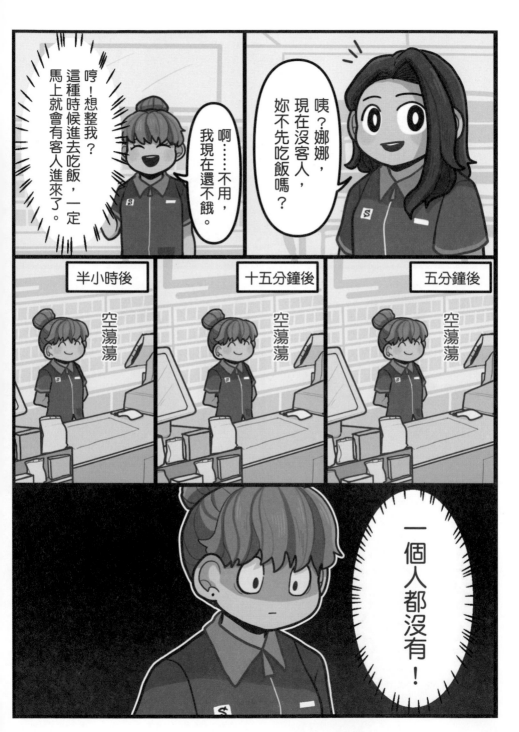

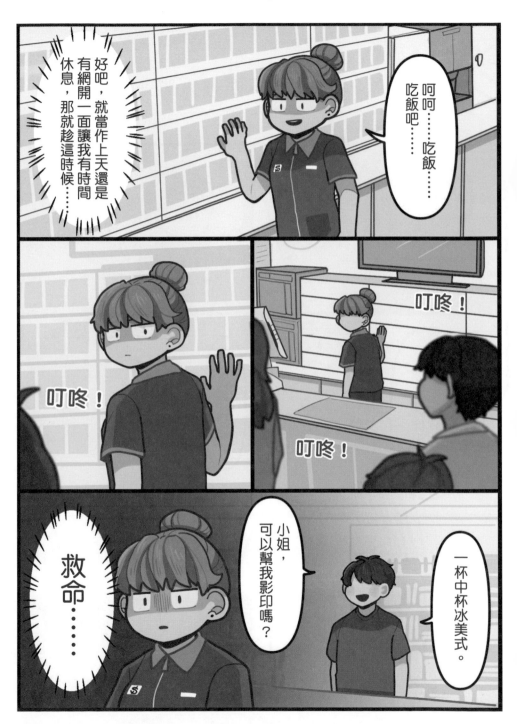

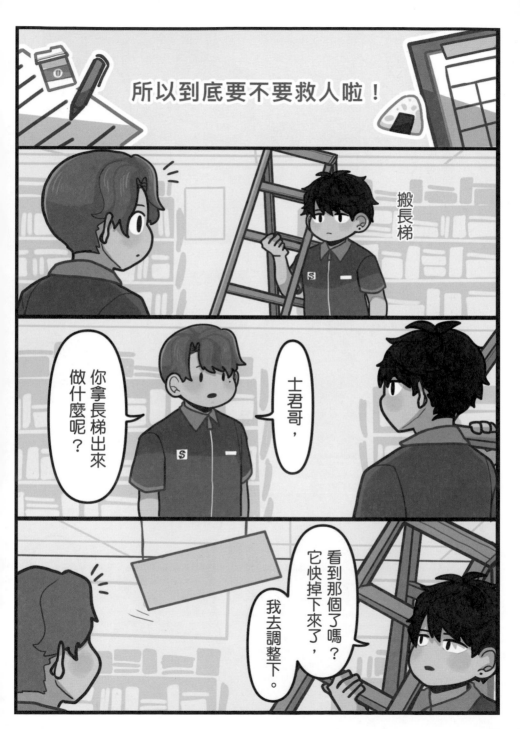

所以到底要不要救人啦！

搬長梯

士君哥，你拿長梯出來做什麼呢？

看到那個了嗎？它快掉下來了，我去調整下。

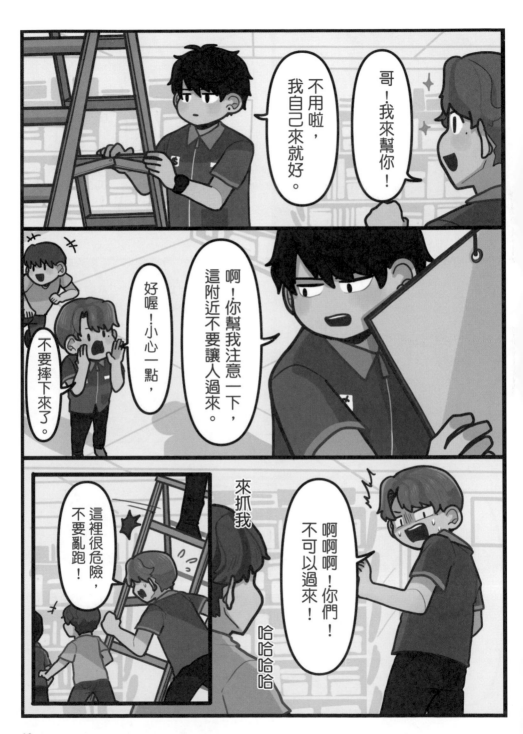

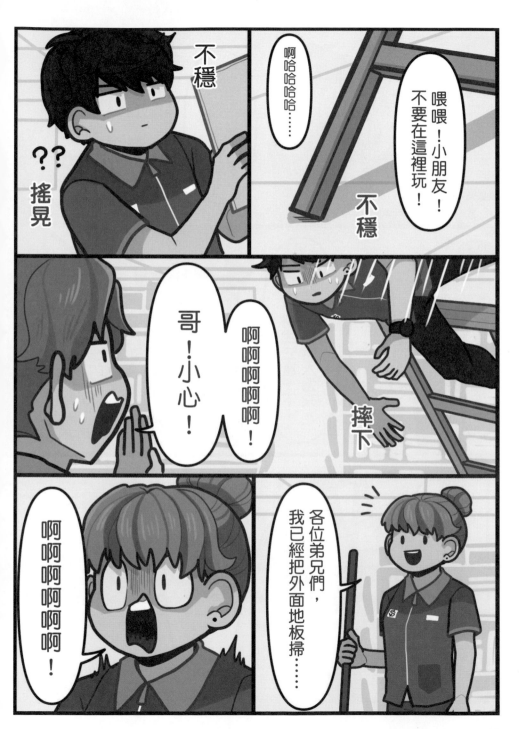

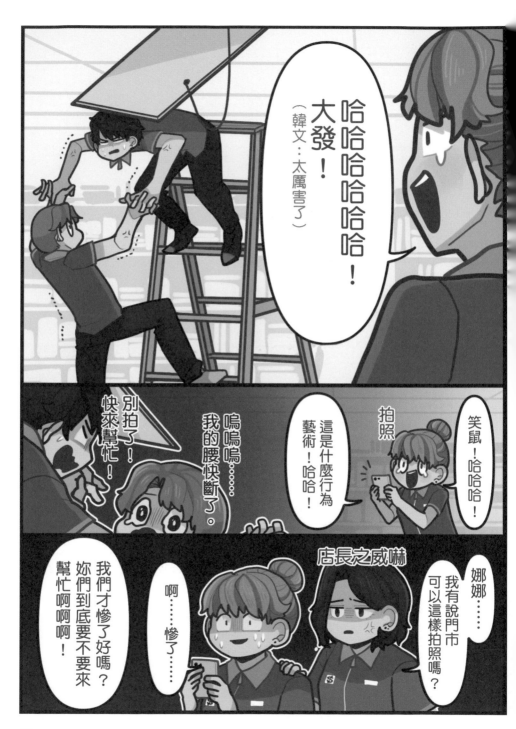



惹不得的人物出現了

您好,這裡可以幫您結帳。

我叫做娜娜,是這個店裡面長得最可愛的店員,同時也有很多客人非常喜歡我的這份甜美的笑容。

然後就在有一天,突然有位客人直接幫我取了一個疑似是誇獎的稱號。

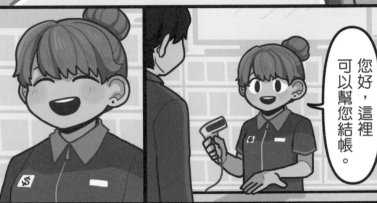

再見囉!可愛小公主。

突然收到這樣的稱號,一開始當然會覺得非常不習慣,

咦……?可愛小公主……

是什麼概念?

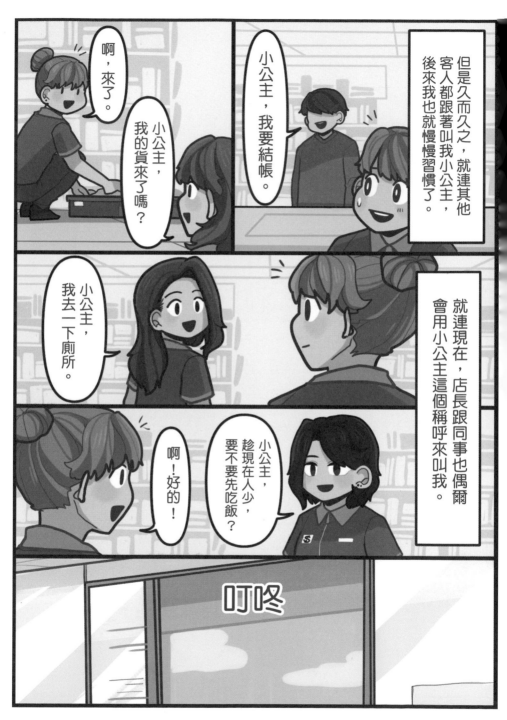

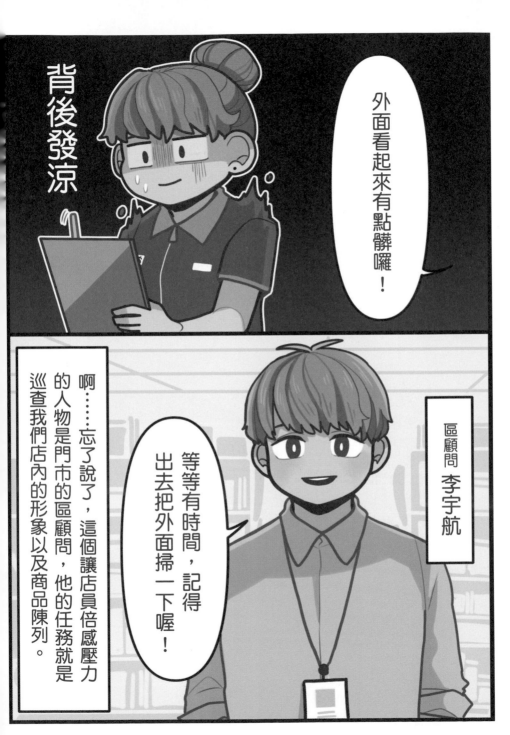

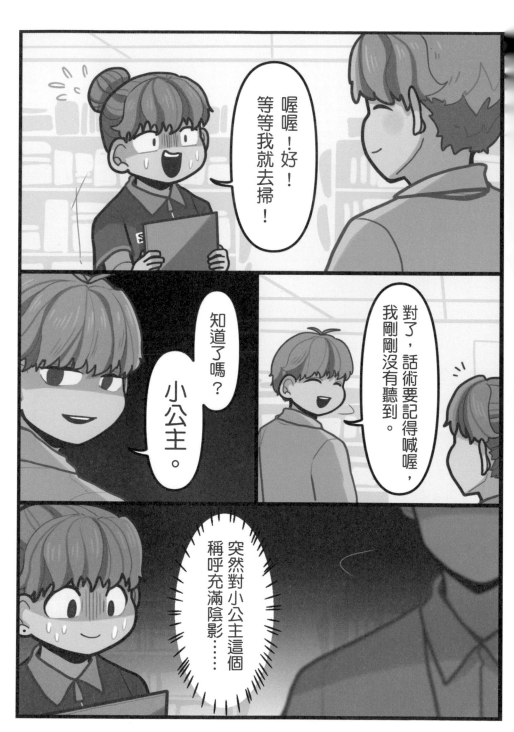

原來區顧問也有這一天

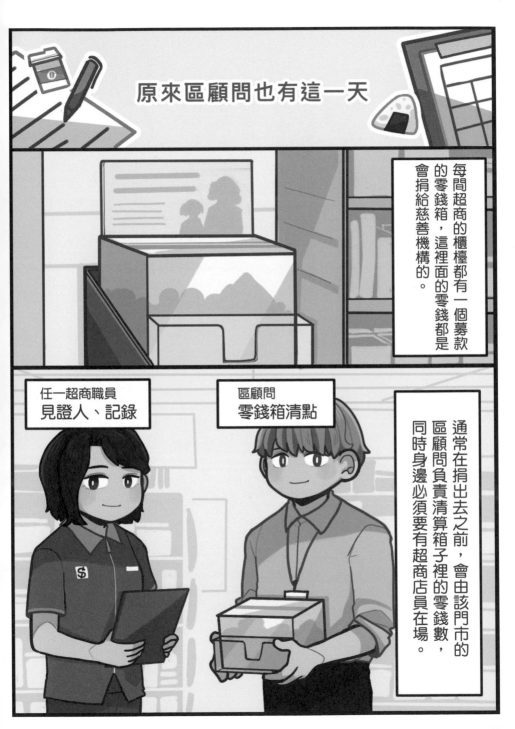

每間超商的櫃檯都有一個募款的零錢箱，這裡面的零錢都是會捐給慈善機構的。

通常在捐出去之前，會由該門市的區顧問負責清算箱子裡的零錢數，同時身邊必須要有超商店員在場。

任一超商職員
見證人、記錄

區顧問
零錢箱清點

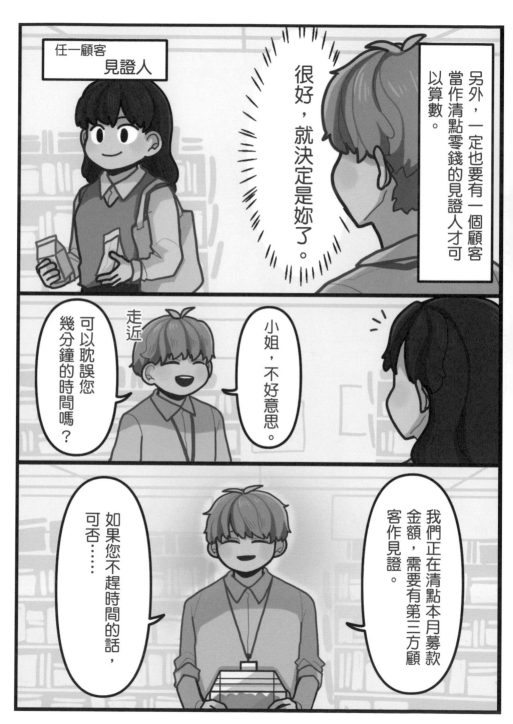

另外，一定也要有一個顧客當作清點零錢的見證人才可以算數。

很好，就決定是妳了。

任一顧客 見證人

可以耽誤您幾分鐘的時間嗎？

走近

小姐，不好意思。

如果您不趕時間的話，可否……

我們正在清點本月募款金額，需要有第三方顧客作見證。

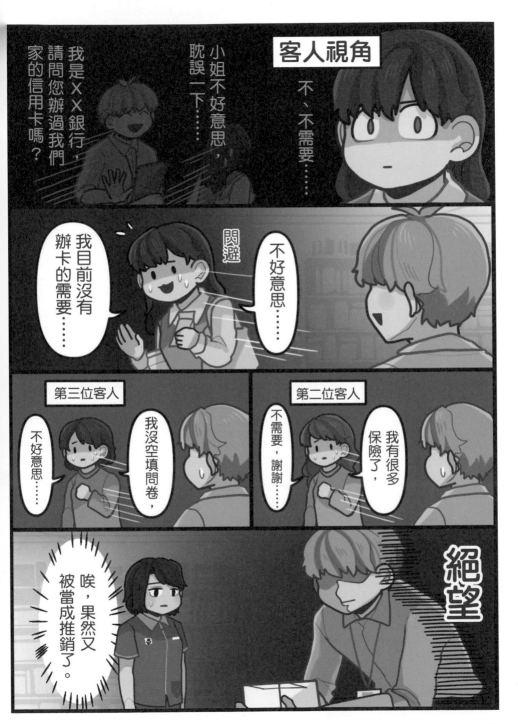

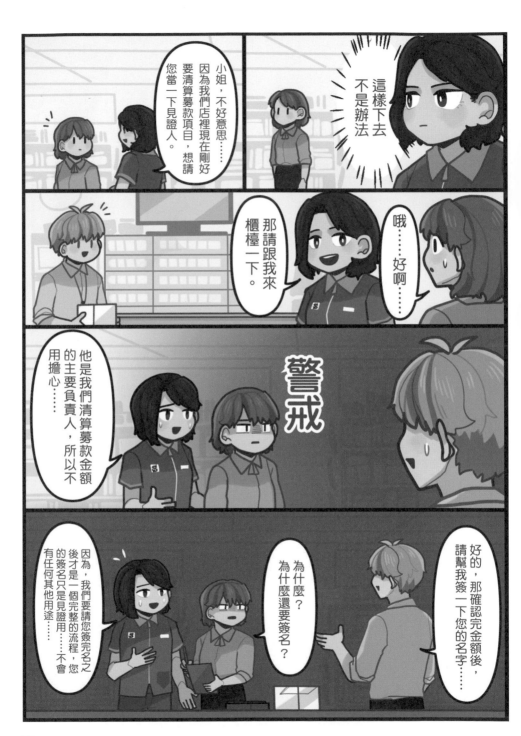

老江湖一開口就是不一樣

叮咚一

俗話說，美好的早晨可以帶來美好的一天，大家帶著朝氣的精神踏進超商買早餐，並迎接新的一天。

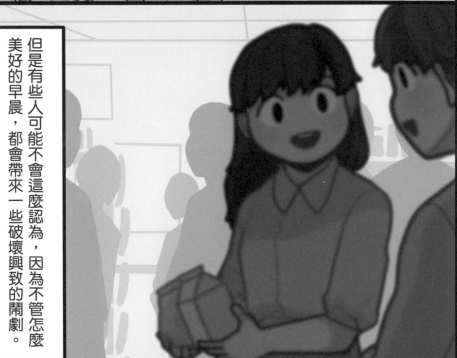

但是有些人可能不會這麼認為，因為不管怎麼美好的早晨，都會帶來一些破壞興致的鬧劇。

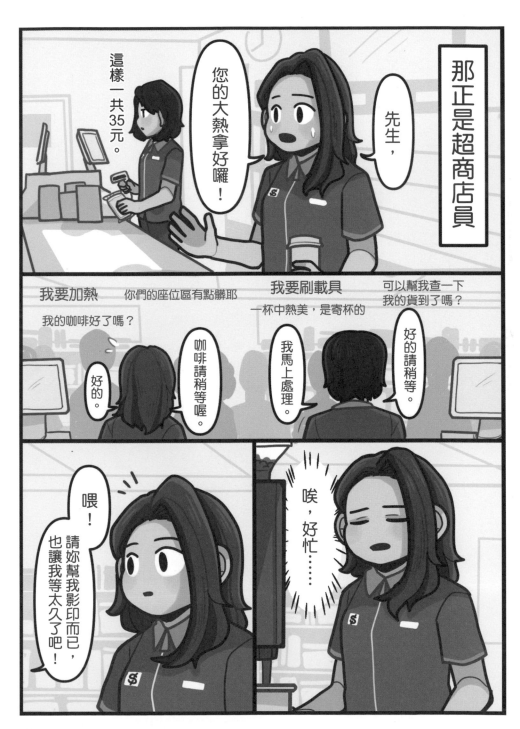

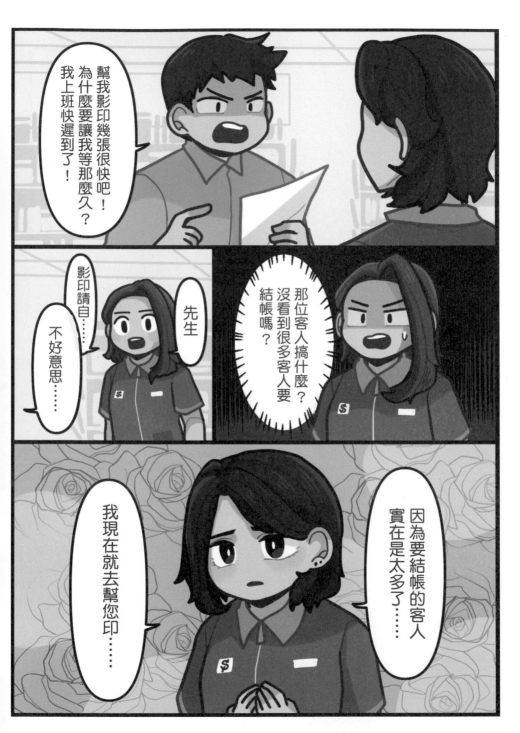

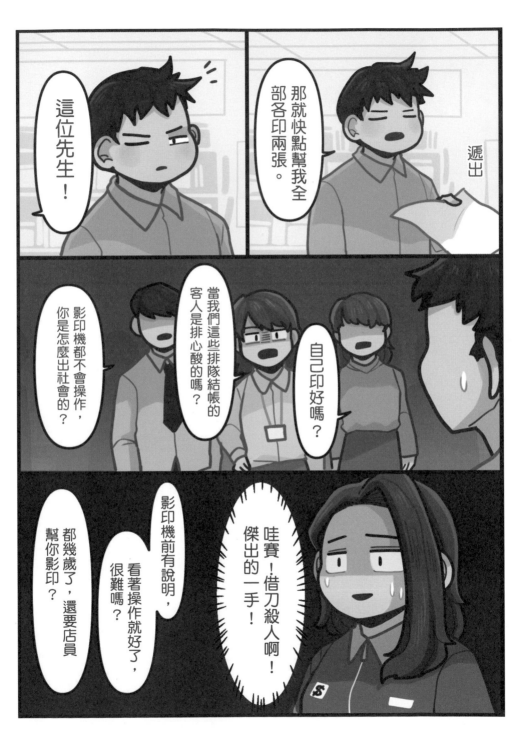

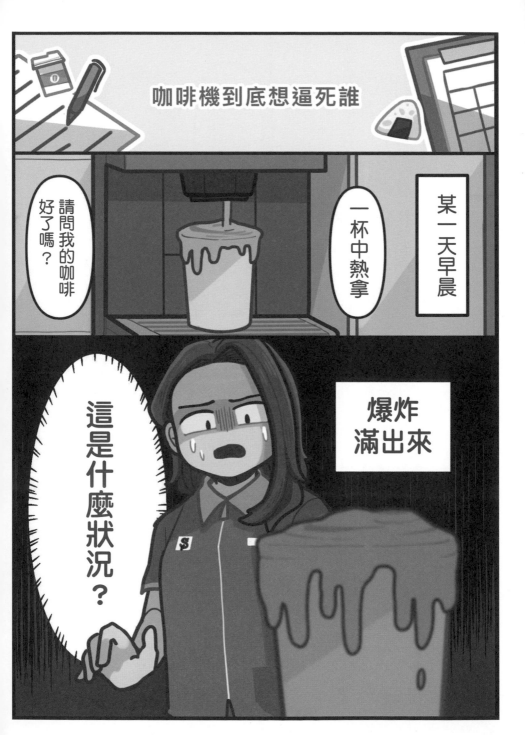

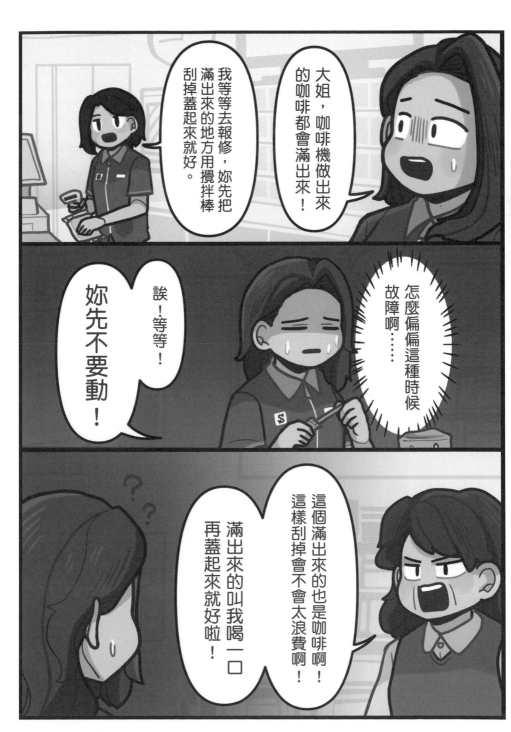

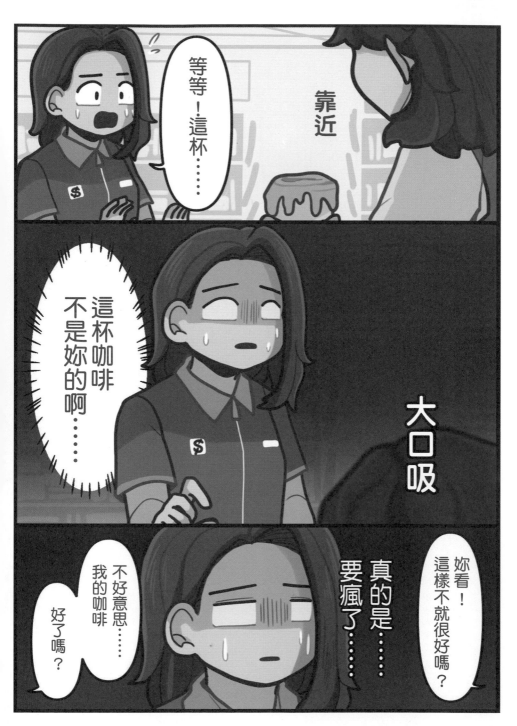

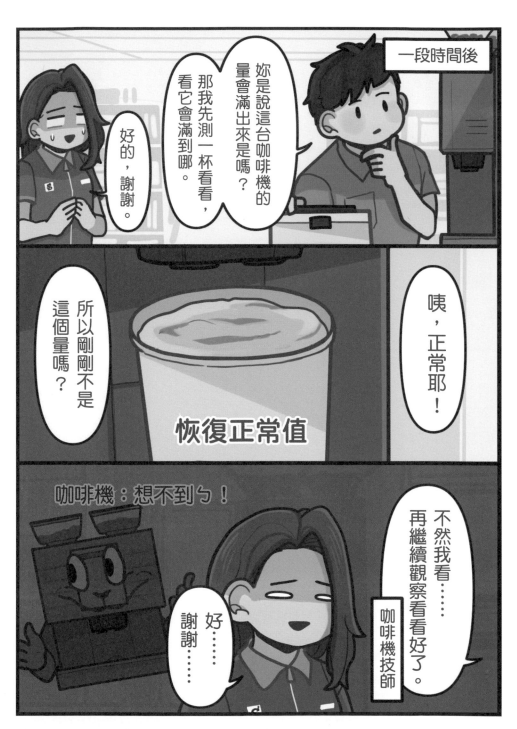

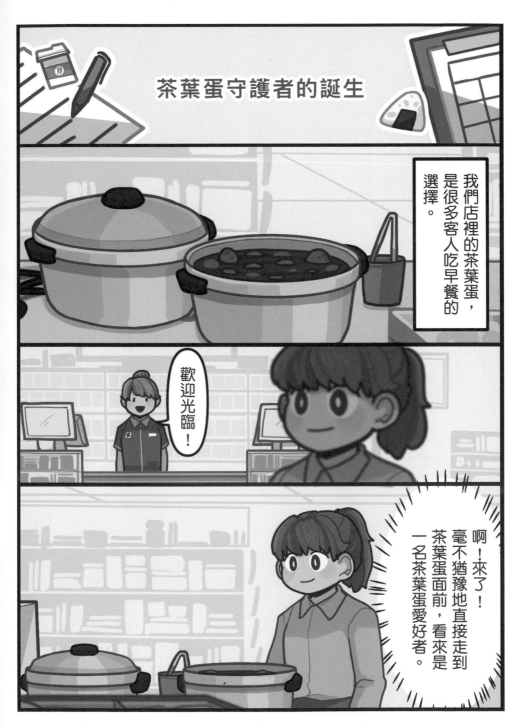

茶葉蛋守護者的誕生

我們店裡的茶葉蛋，是很多客人吃早餐的選擇。

歡迎光臨！

啊！來了！毫不猶豫地直接走到茶葉蛋面前，看來是一名茶葉蛋愛好者。

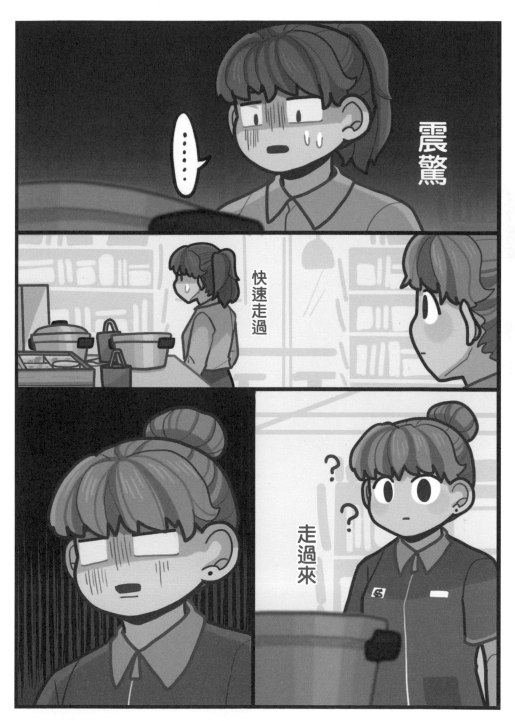

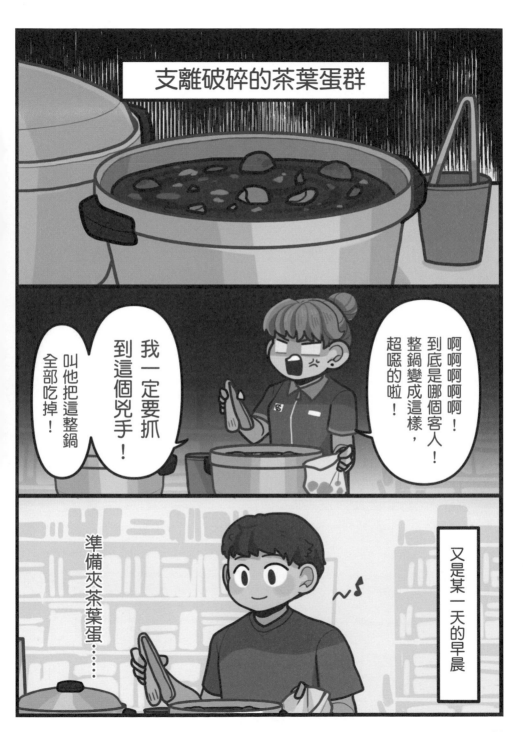

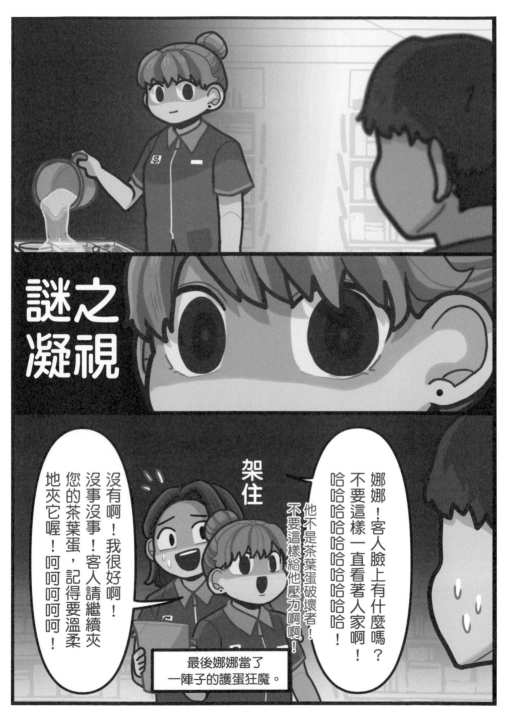

謎之
凝視

架住

沒有啊！我很好啊！沒事沒事！客人請繼續夾您的茶葉蛋，記得要溫柔地夾它喔！呵呵呵呵呵！

娜娜！客人臉上有什麼嗎？不要這樣一直看著人家啊！哈哈哈哈哈哈哈哈哈哈！他不是茶葉蛋破壞者！不要這樣給他壓力啊啊！

最後娜娜當了一陣子的護蛋狂魔。

經過

用力翻攪

看來今天的茶葉蛋狀態也不錯呢！

禍首
罪魁

百般歷練的晚班生活

你們以為晚班的工作彷彿新手村？
並沒有！

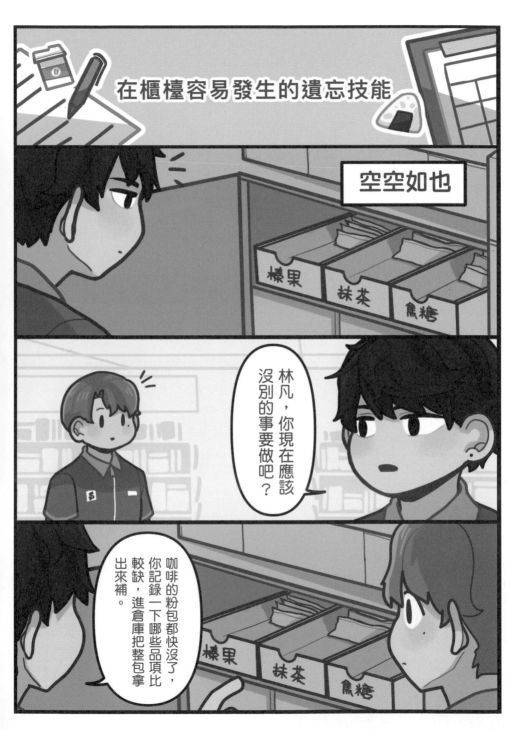

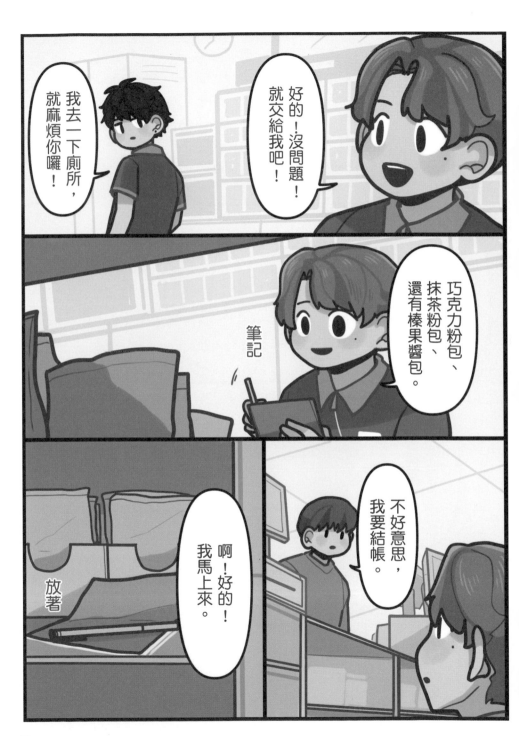

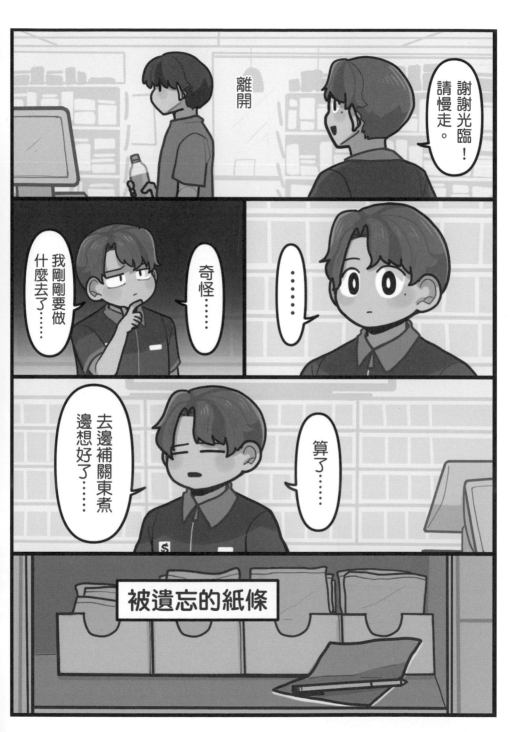

被遺忘的紙條

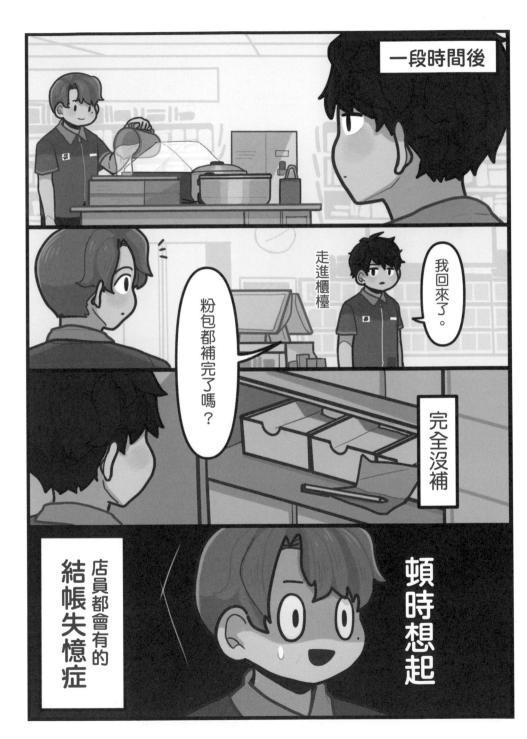

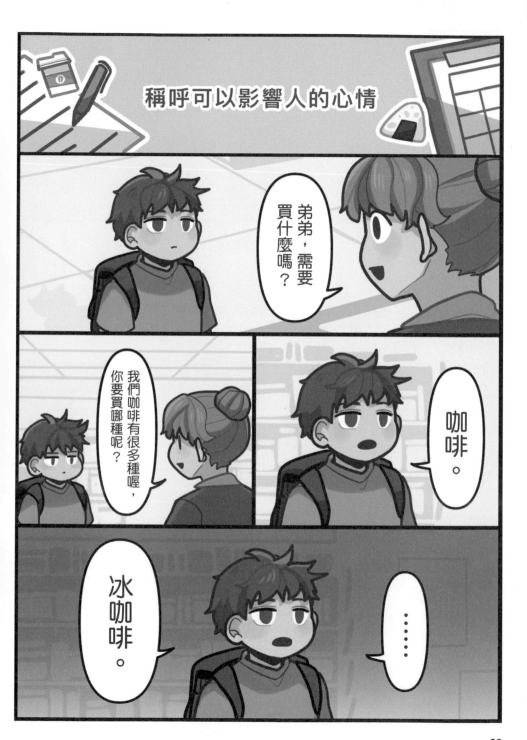

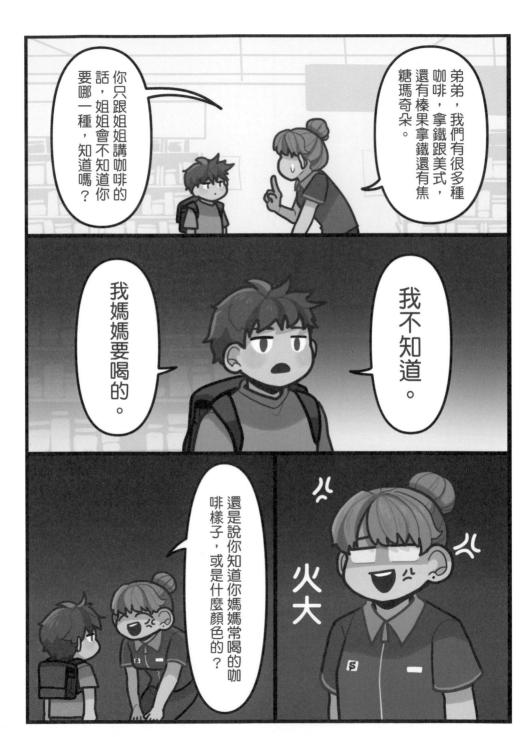

93

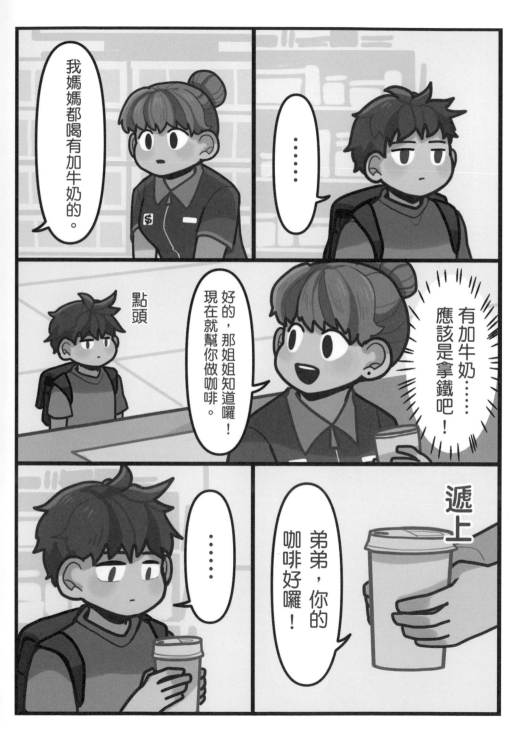

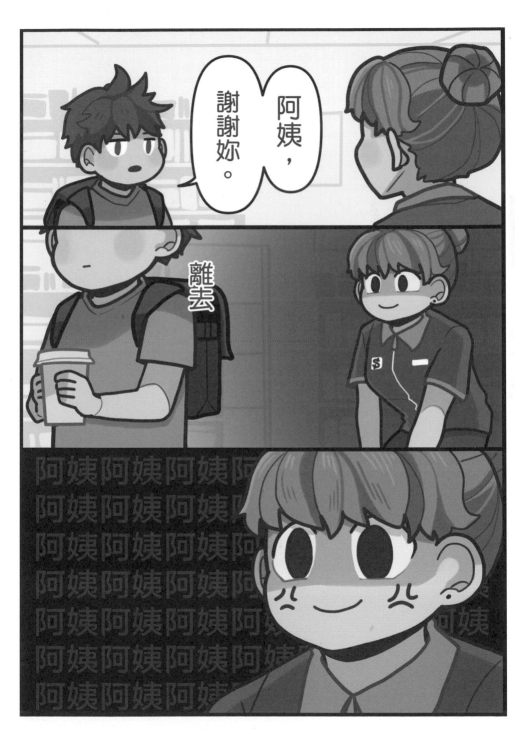

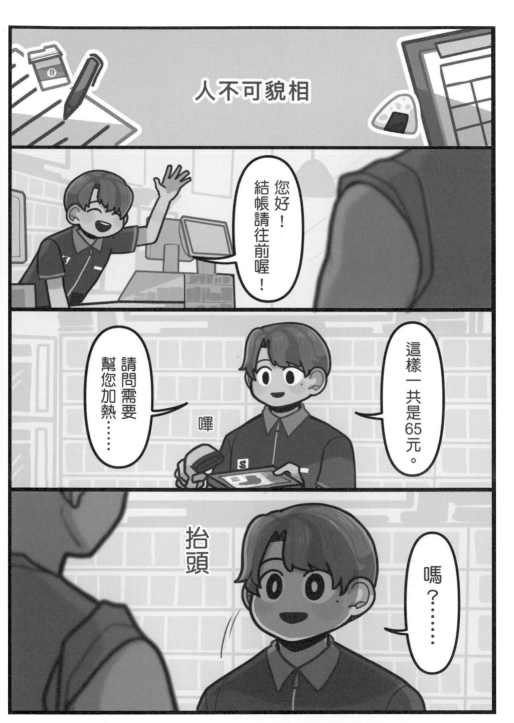

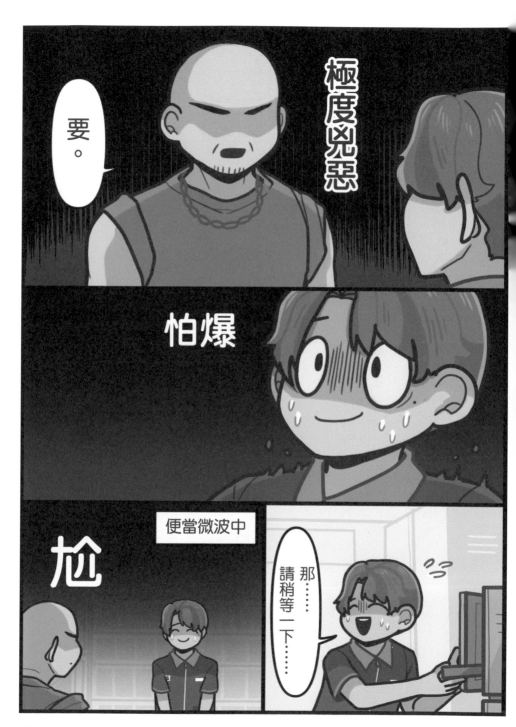

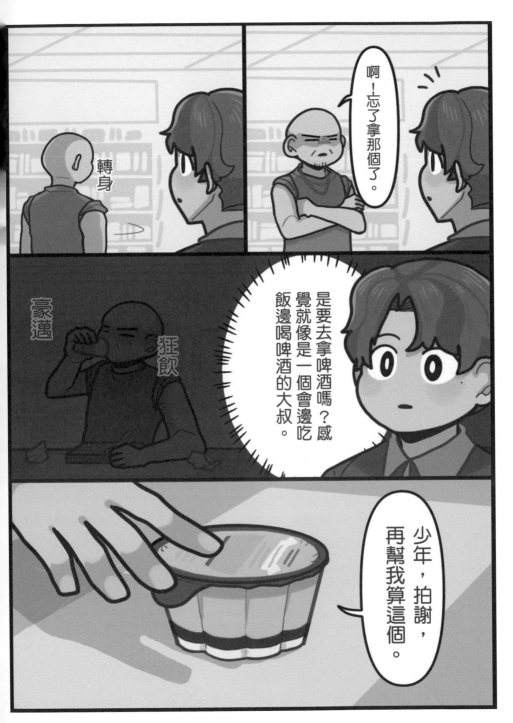

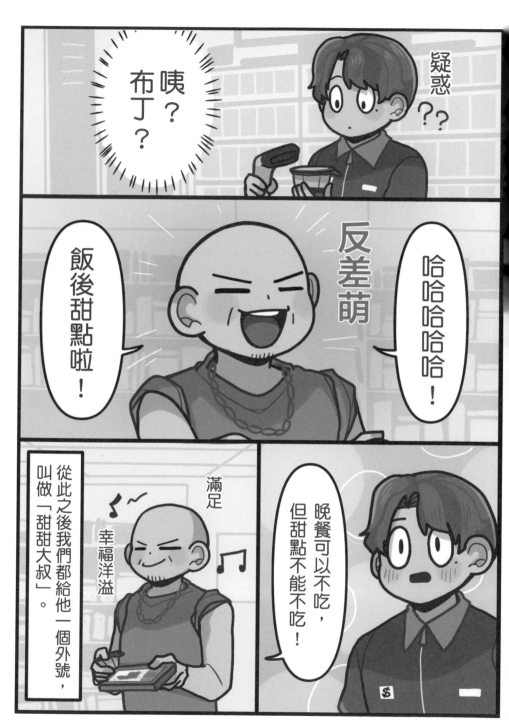

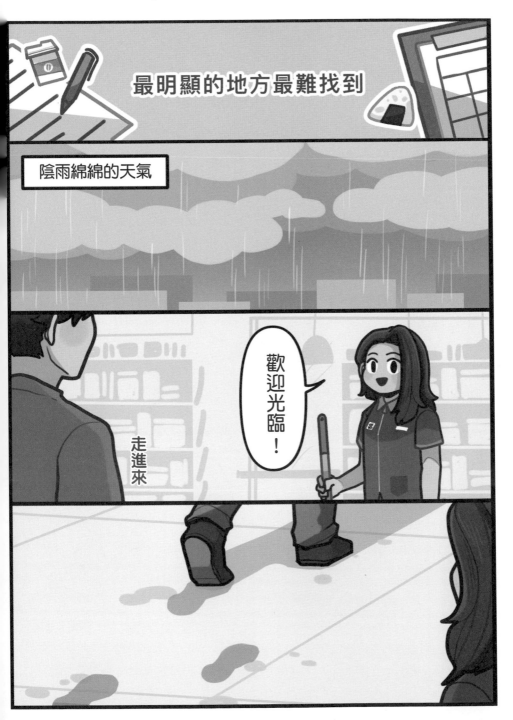

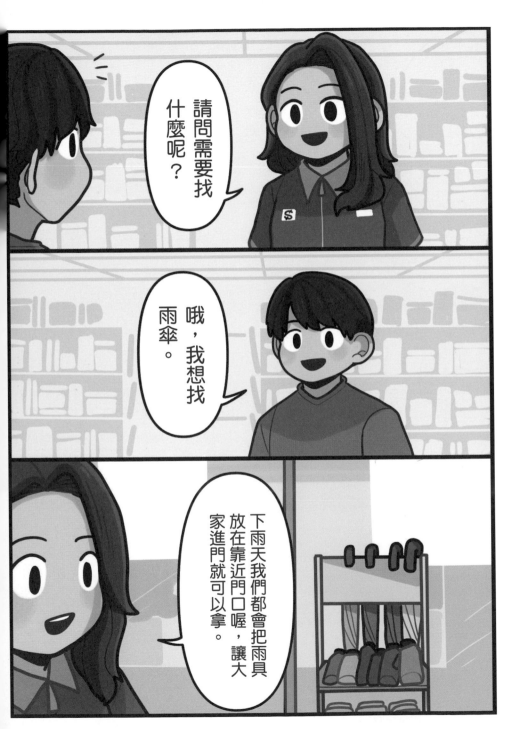

請問需要找什麼呢？

哦，我想找雨傘。

下雨天我們都會把雨具放在靠近門口喔，讓大家進門就可以拿。

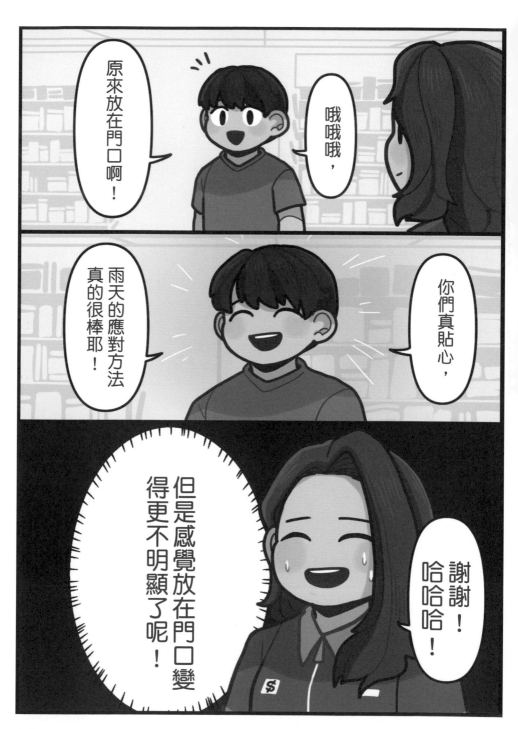

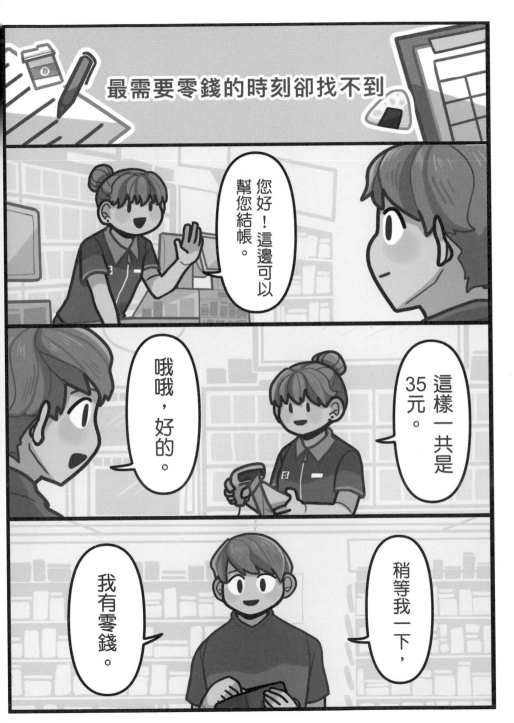

最需要零錢的時刻卻找不到

您好！這邊可以幫您結帳。

哦哦，好的。

這樣一共是35元。

稍等我一下，

我有零錢。

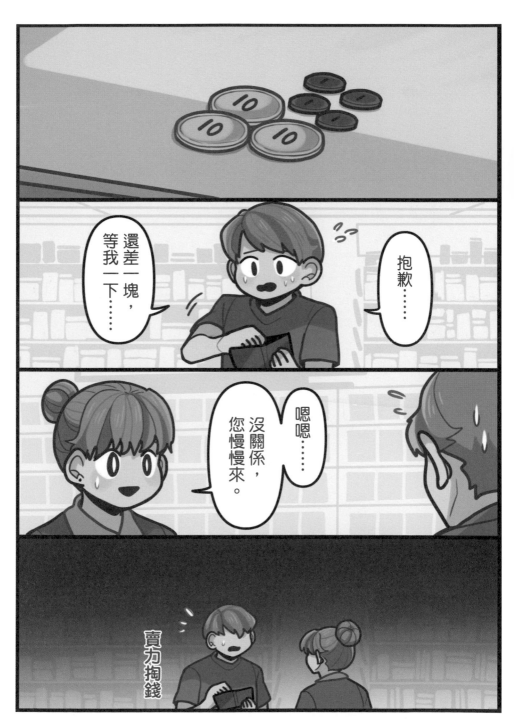

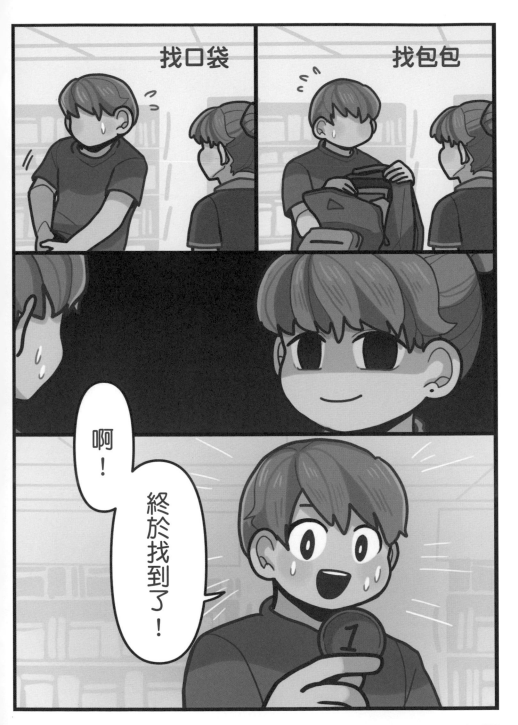

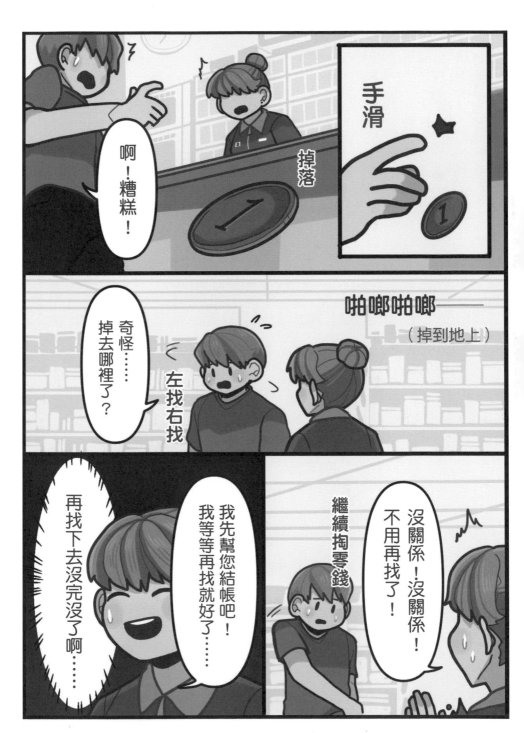

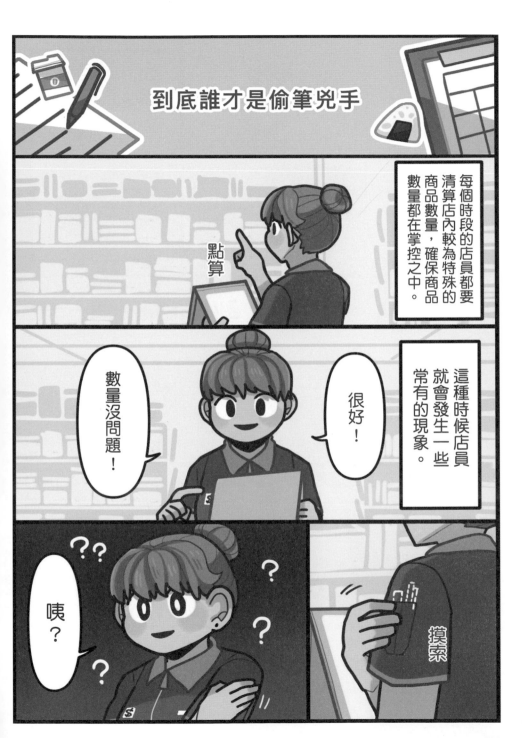

到底誰才是偷筆兇手

點算

每個時段的店員都要
清算店內較為特殊的
商品數量，確保商品
數量都在掌控之中。

數量沒問題！

很好！

這種時候店員
就會發生一些
常有的現象。

咦？

摸索

我的筆

不見了

當時我最後一次拿筆是在櫃檯幫客人填單子。

填完之後我似乎就放在桌上，後來再回去看也沒看到。

拿走我的筆的犯人一定是有進櫃檯的這些嫌疑人！

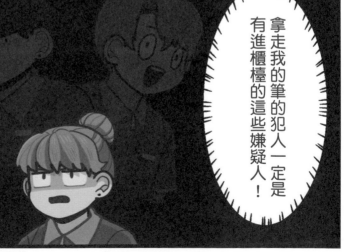

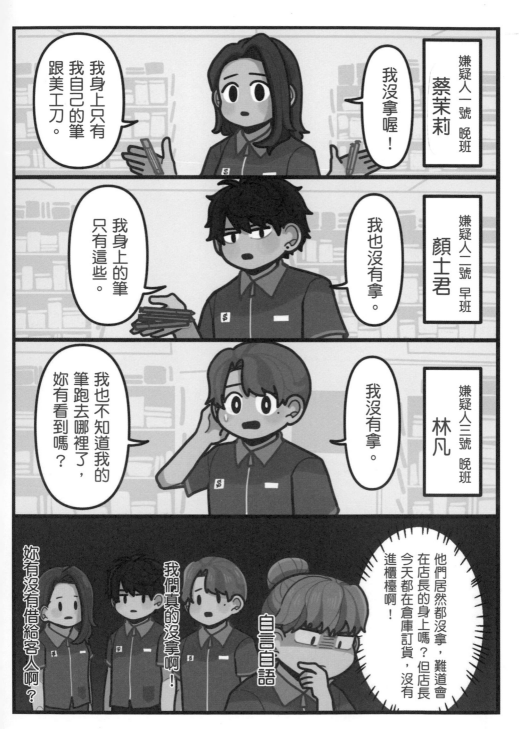

110

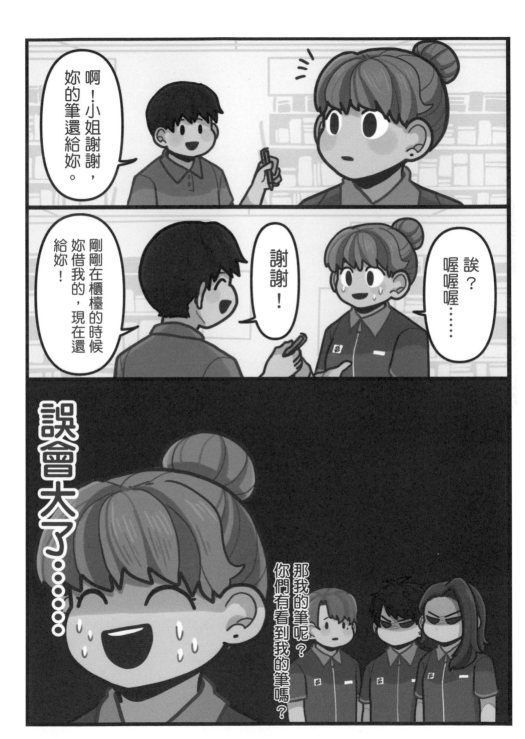

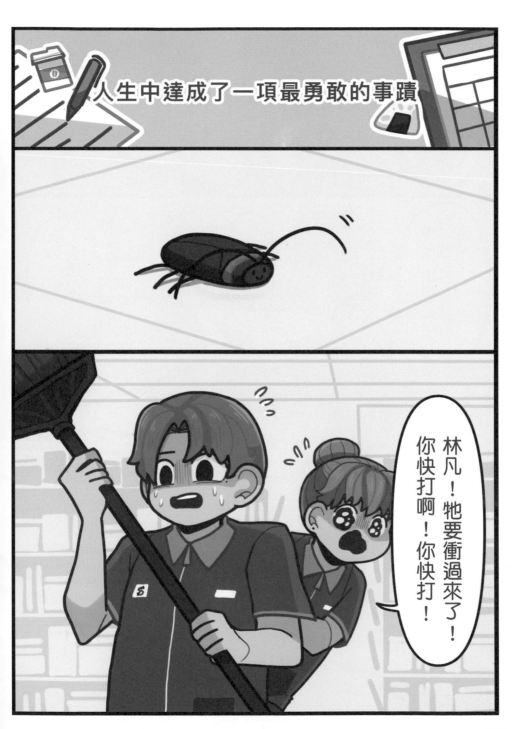

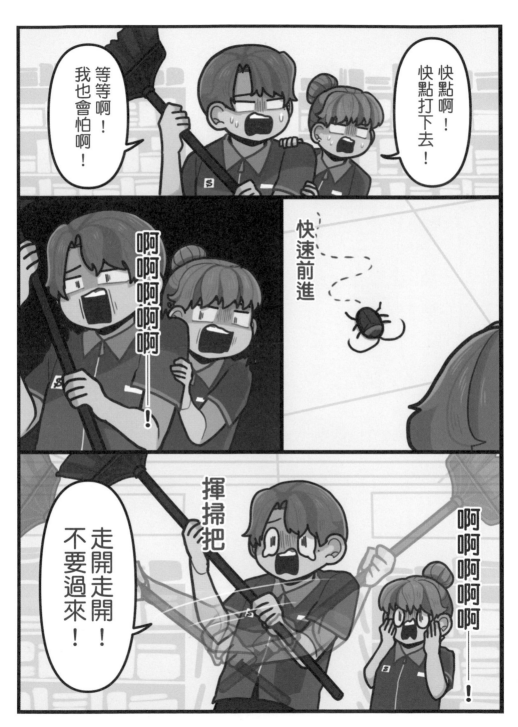

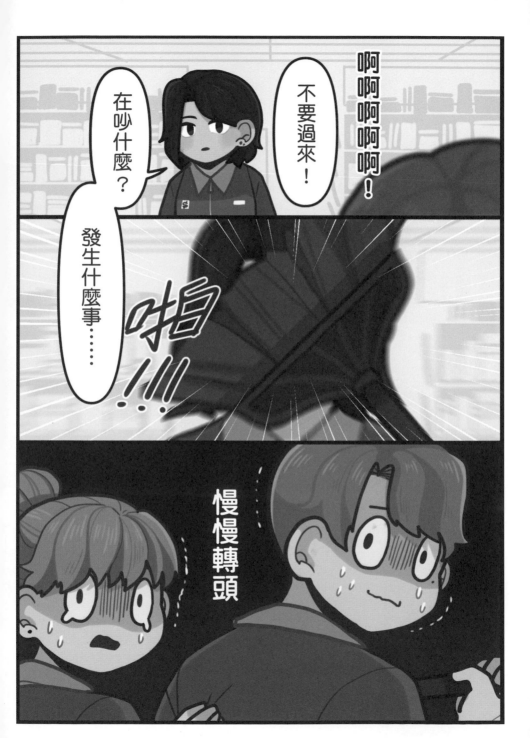

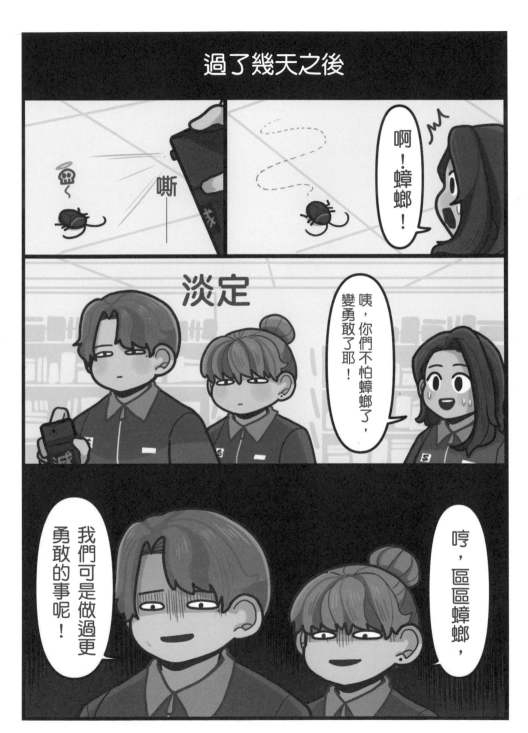

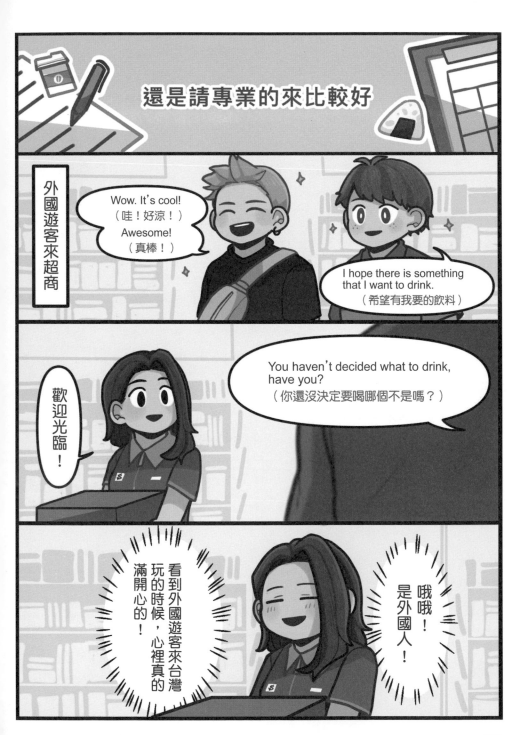

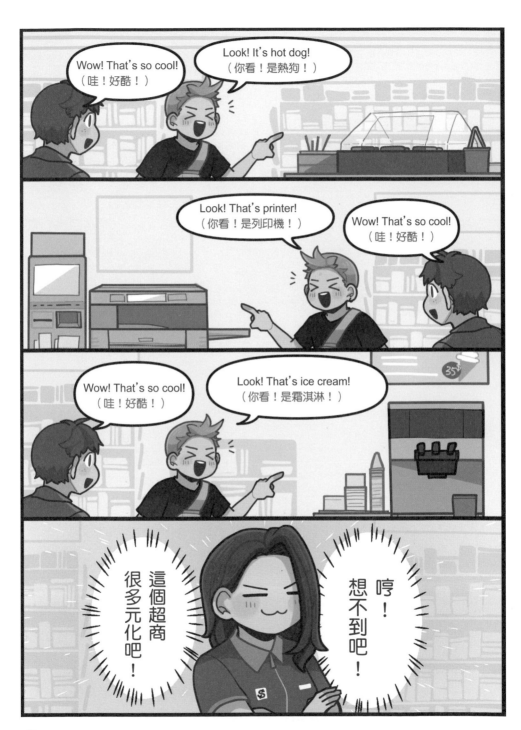

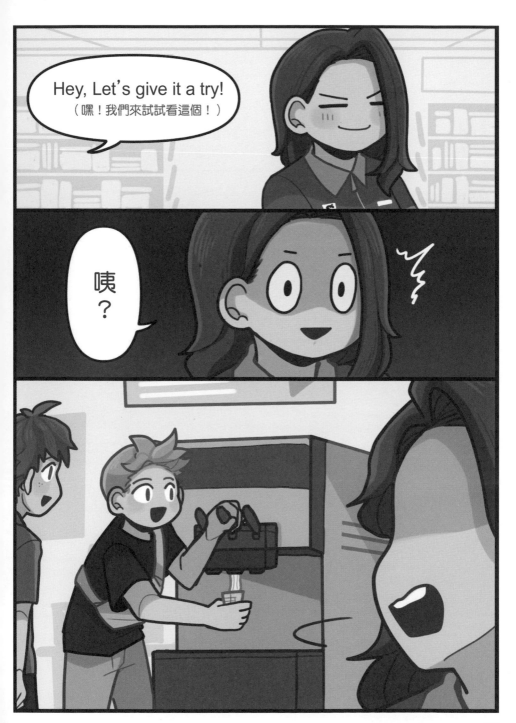

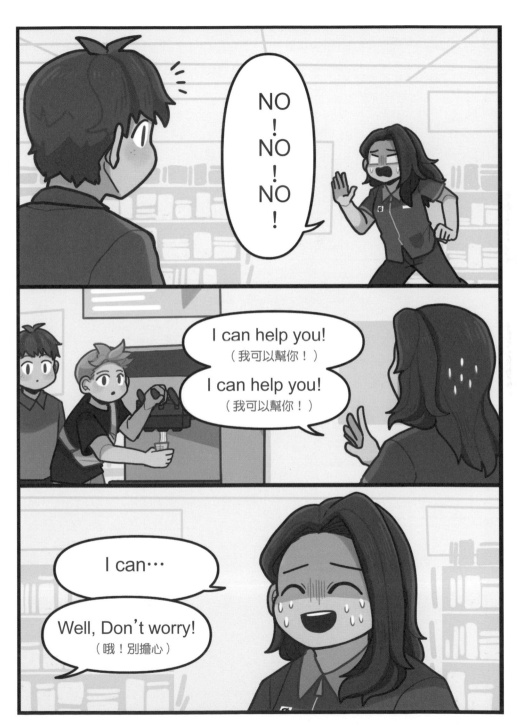

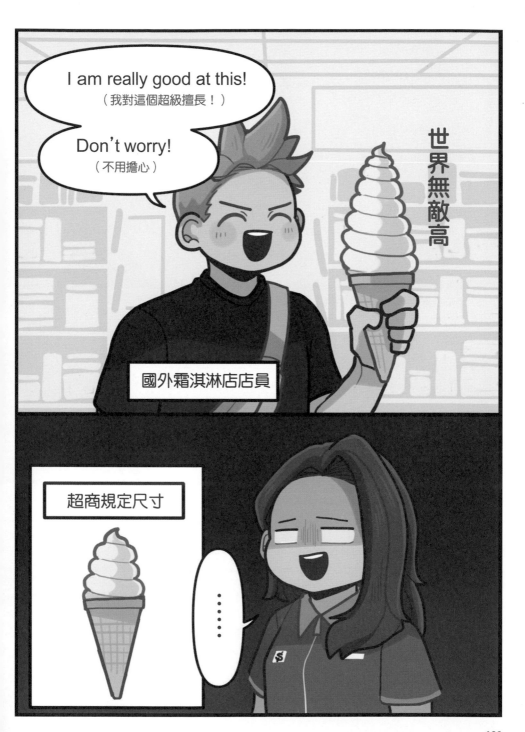

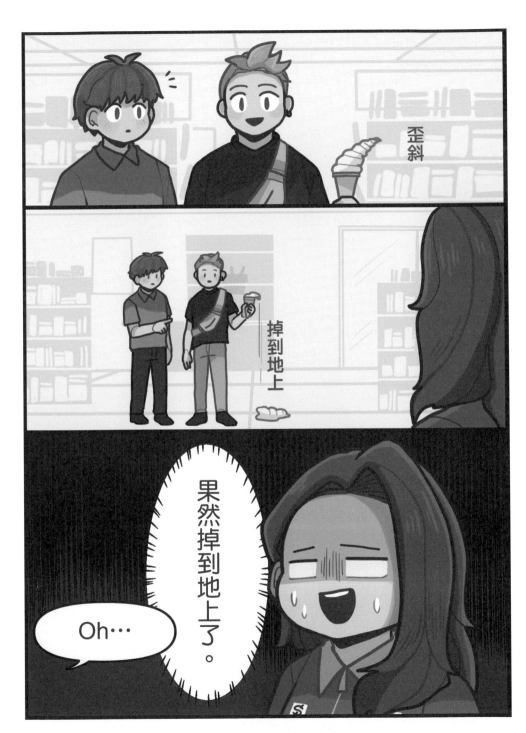

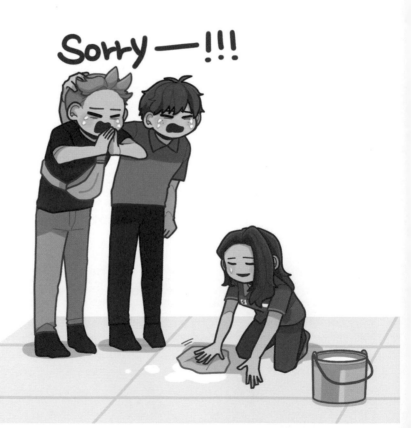

一夫當關的夜班生活

你們以為夜班時段沒客人就非常悠閒嗎？
並沒有！

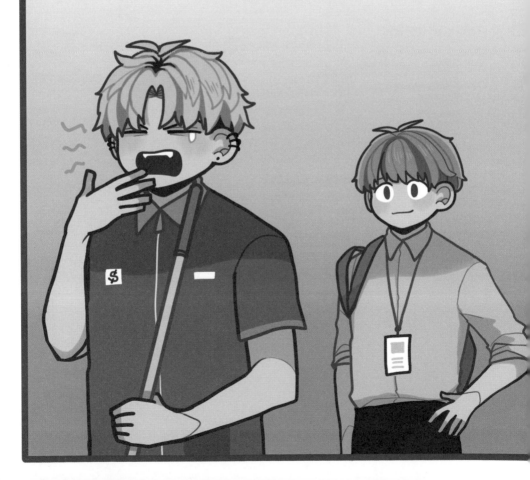

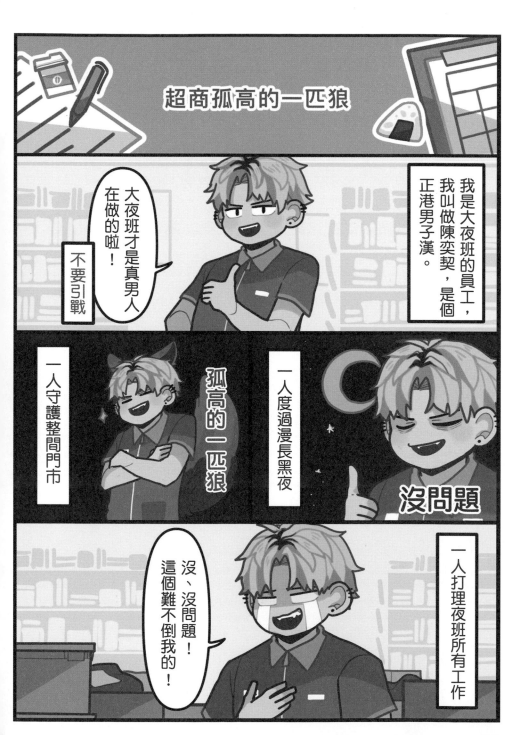

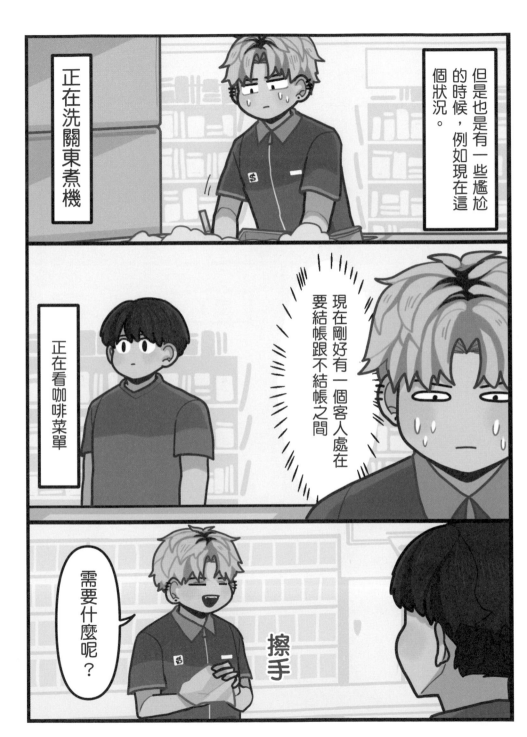

正在洗關東煮機

但是也是有一些尷尬的時候，例如現在這個狀況。

正在看咖啡菜單

現在剛好有一個客人處在要結帳跟不結帳之間

需要什麼呢？

擦手

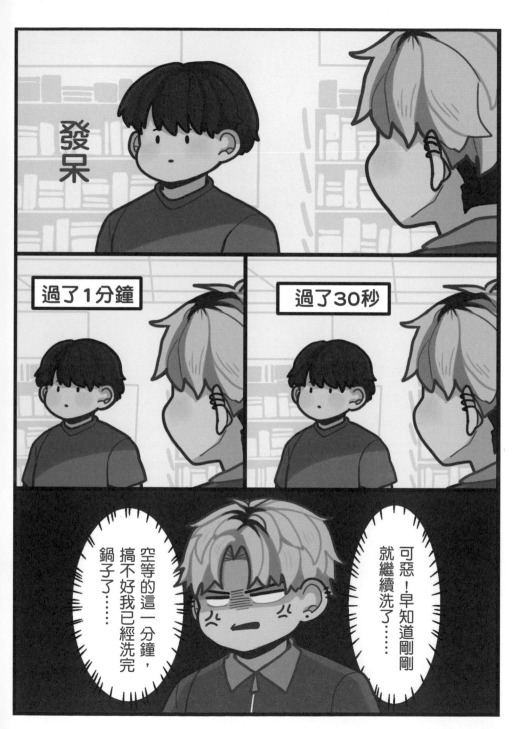

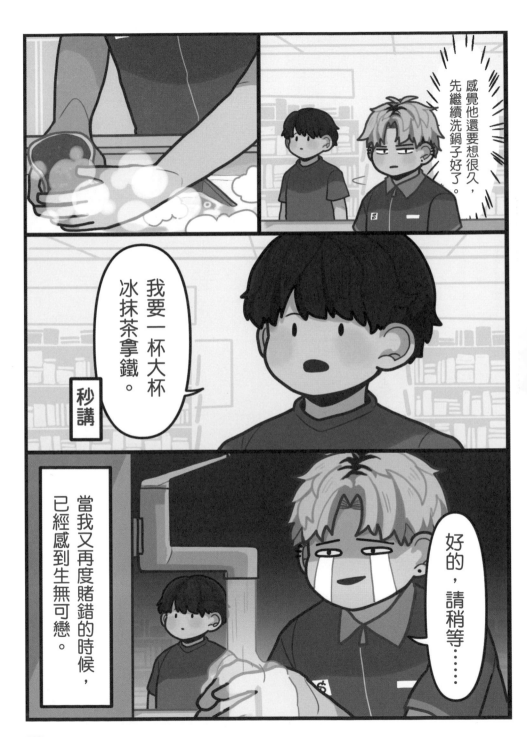

感覺他還要想很久，先繼續洗鍋子好了。

我要一杯大杯冰抹茶拿鐵。

秒講

當我又再度賭錯的時候，已經感到生無可戀。

好的，請稍等……

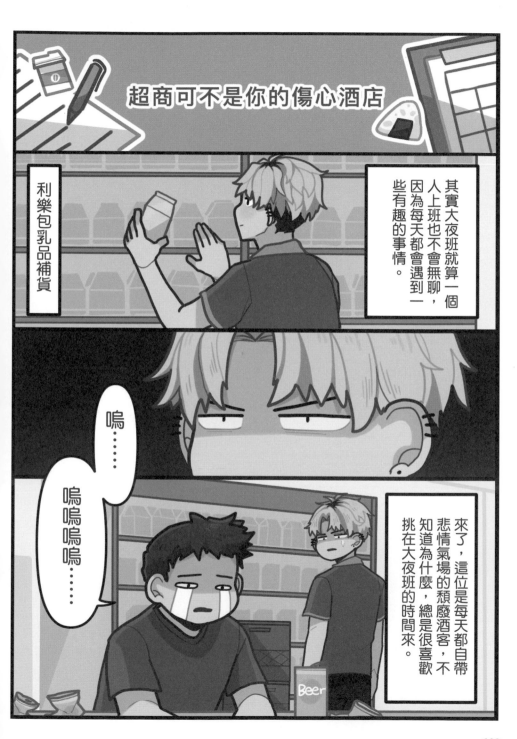

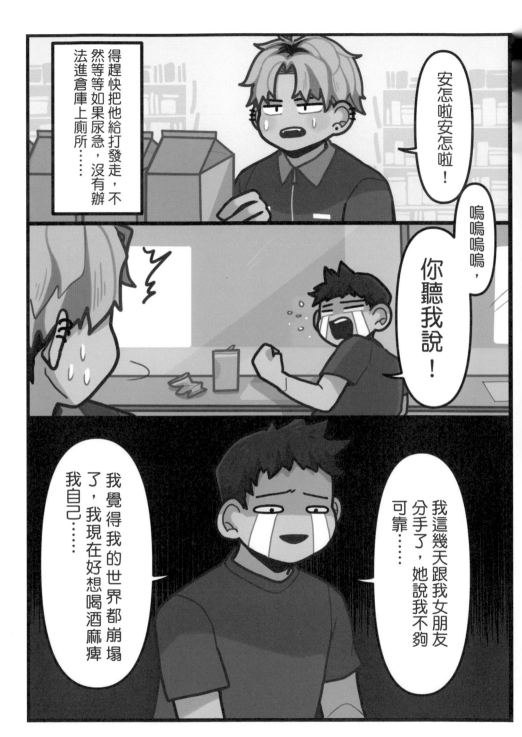

安怎啦安怎啦！

得趕快把他給打發走，不然等等如果尿急，沒有辦法進倉庫上廁所……

嗚嗚嗚嗚，你聽我說！

我這幾天跟我女朋友分手了，她說我不夠可靠……

我覺得我的世界都崩塌了，我現在好想喝酒麻痺我自己……

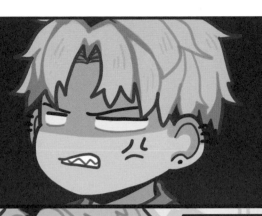

所以我才說
感情的問題
我建議
一律分手

算了，還是趕快安慰
他一下，趕快把他打
發走好了。

哎呀，你不要難過啦，
至少不像我……

我還沒有
交過女朋友呢！

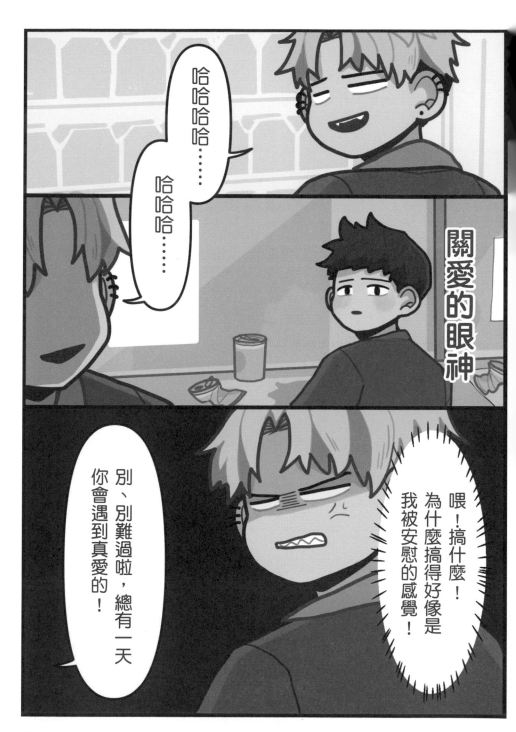

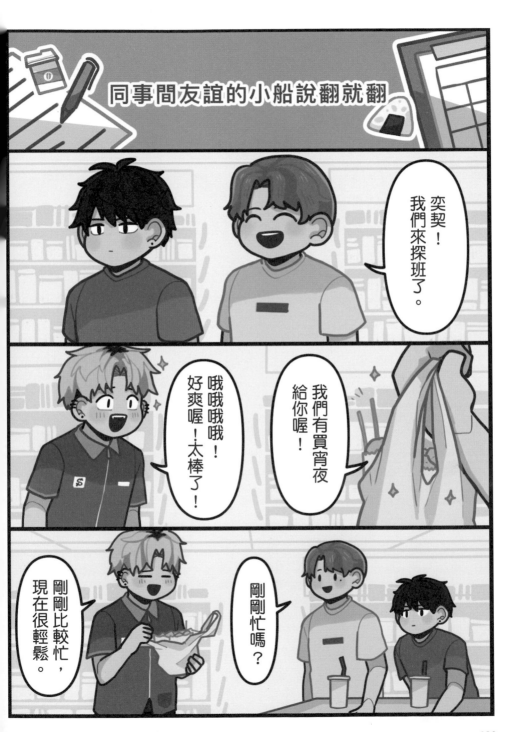

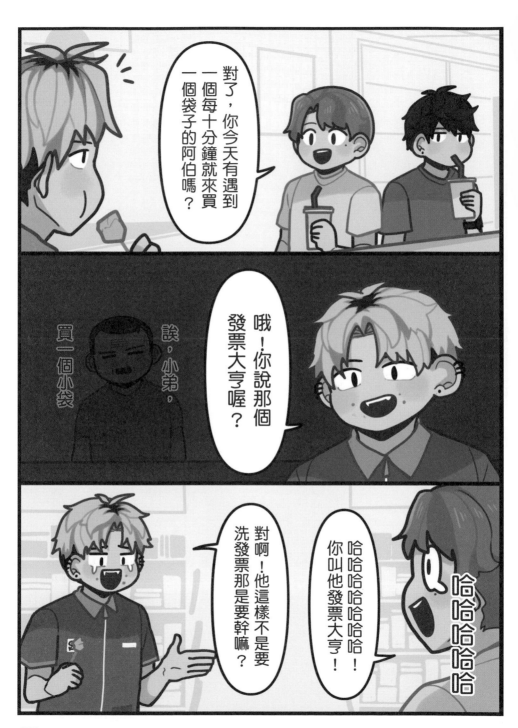

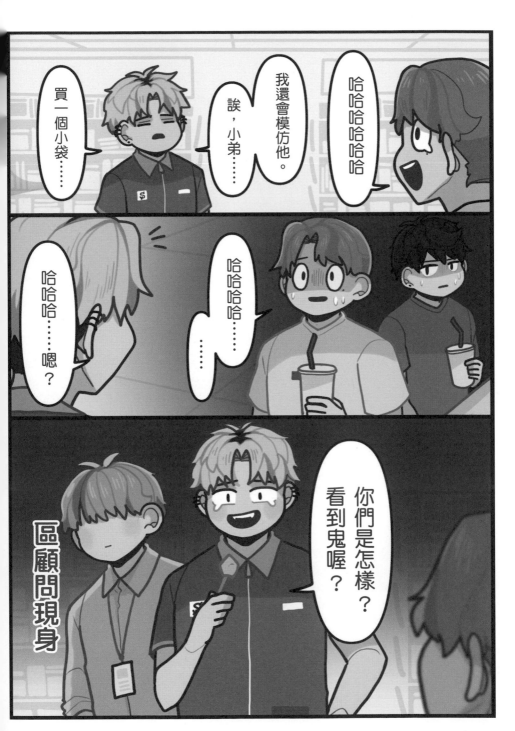

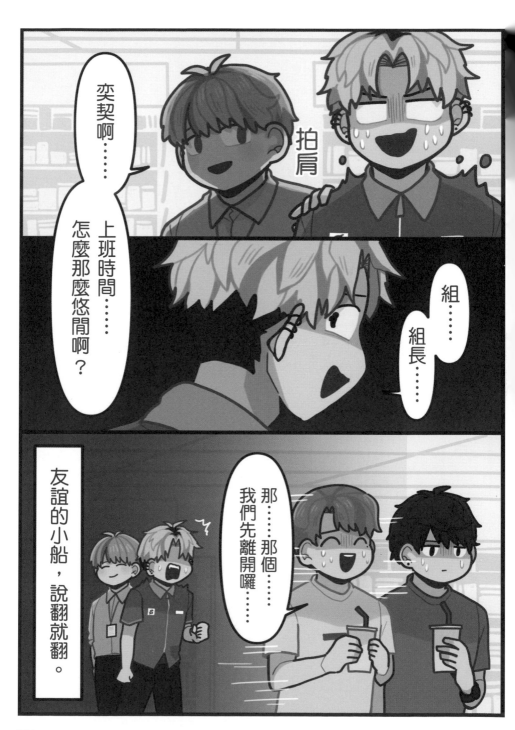

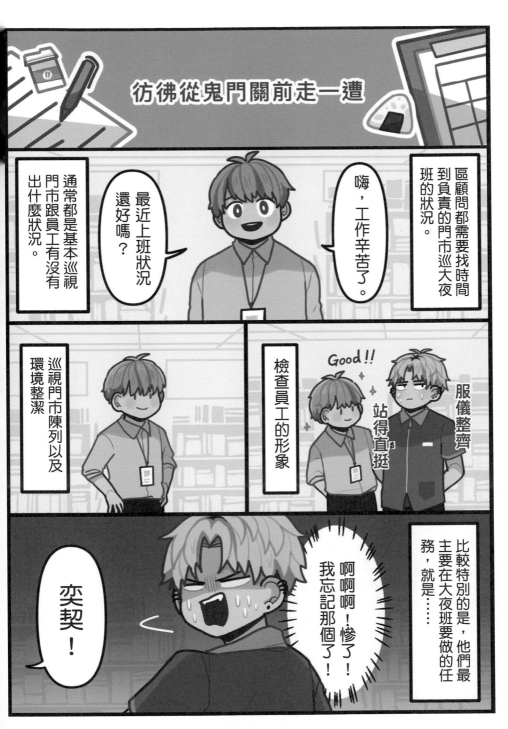

彷彿從鬼門關前走一遭

區顧問都需要找時間到負責的門市巡大夜班的狀況。

嗨，工作辛苦了。

最近上班狀況還好嗎？

通常都是基本巡視門市跟員工有沒有出什麼狀況。

巡視門市陳列以及環境整潔

檢查員工的形象

Good!!

服儀整齊

站得直挺

比較特別的是，主要在大夜班要做的任務，就是……

啊啊啊！慘了！我忘記那個了！

奕契！

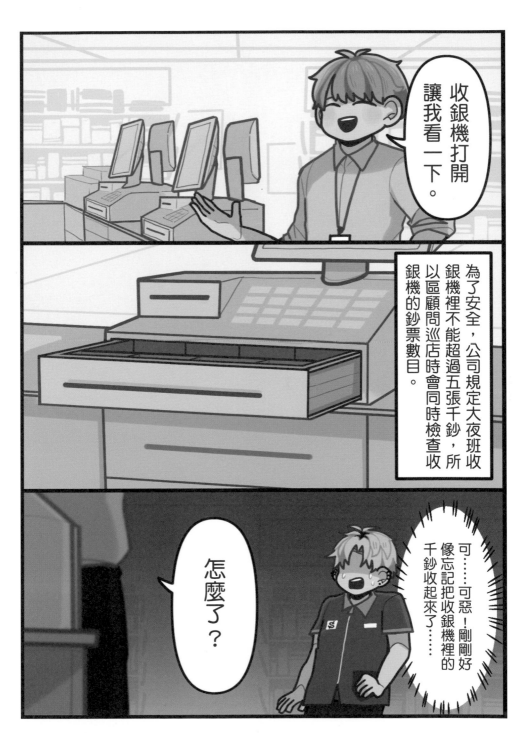

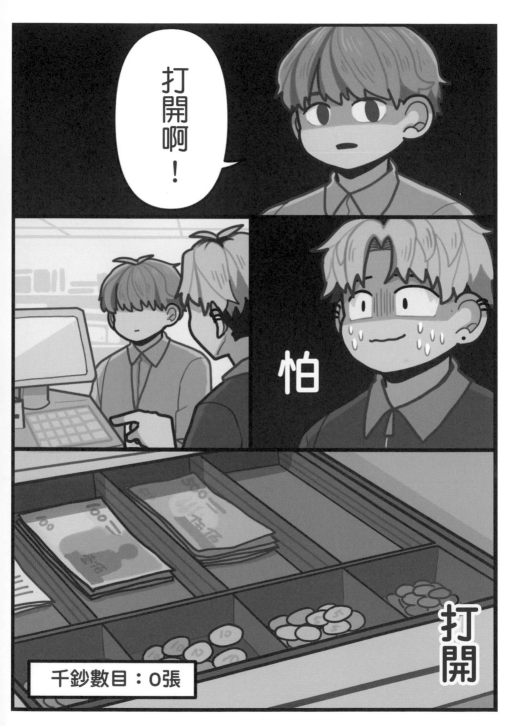

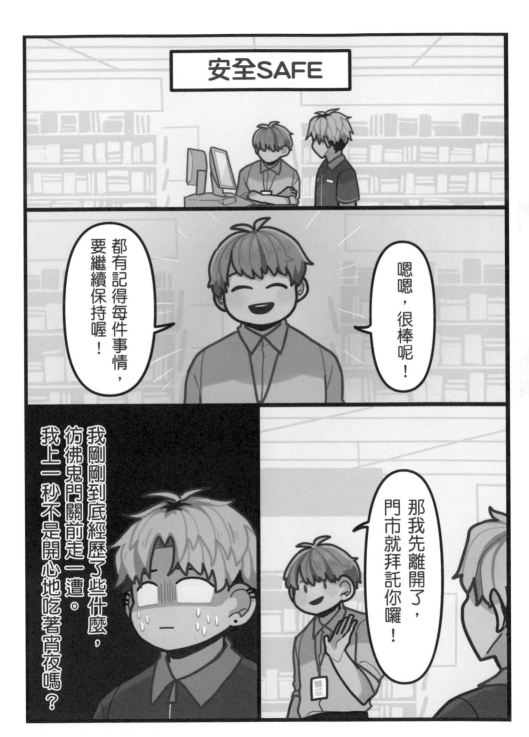

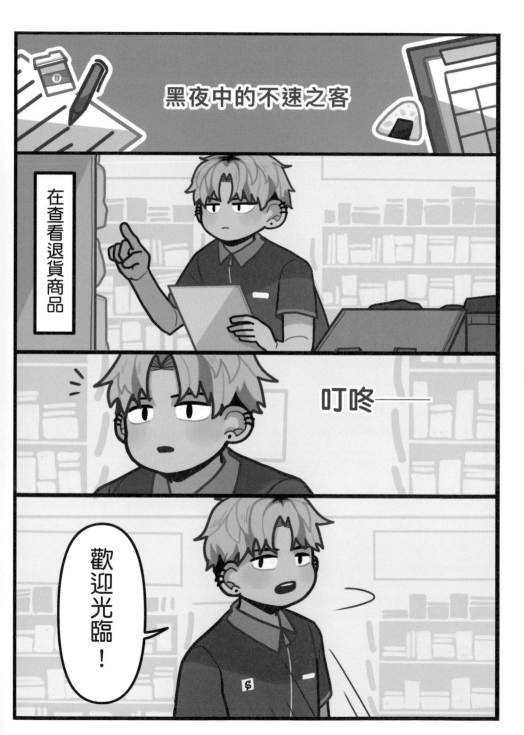

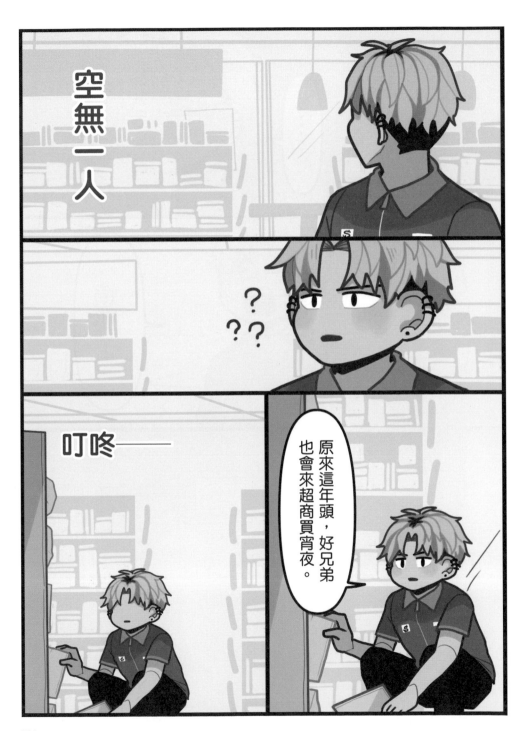

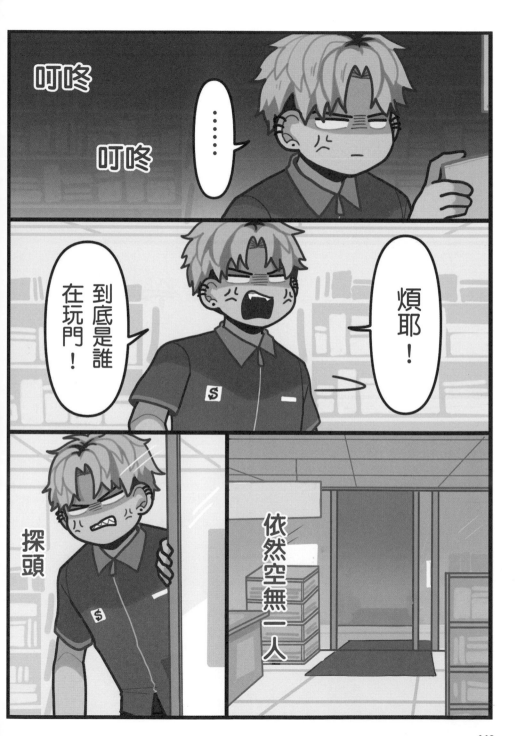

142

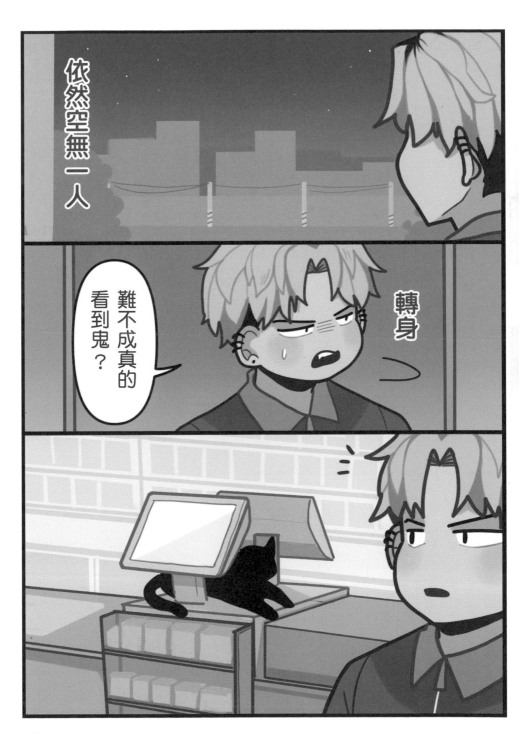

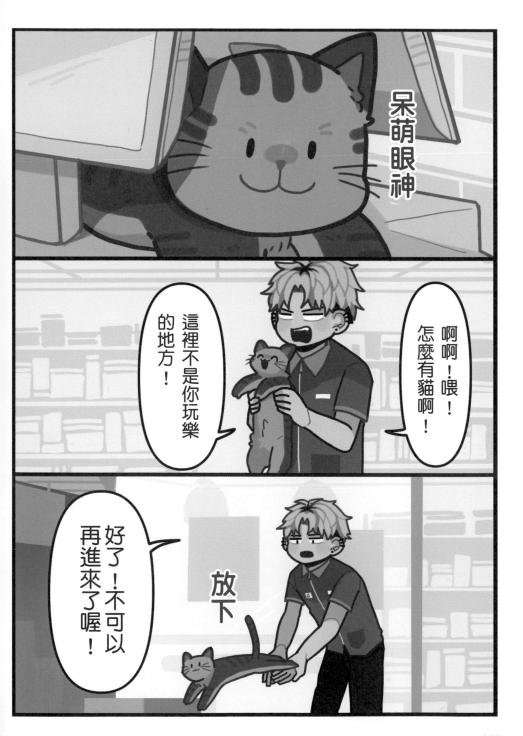

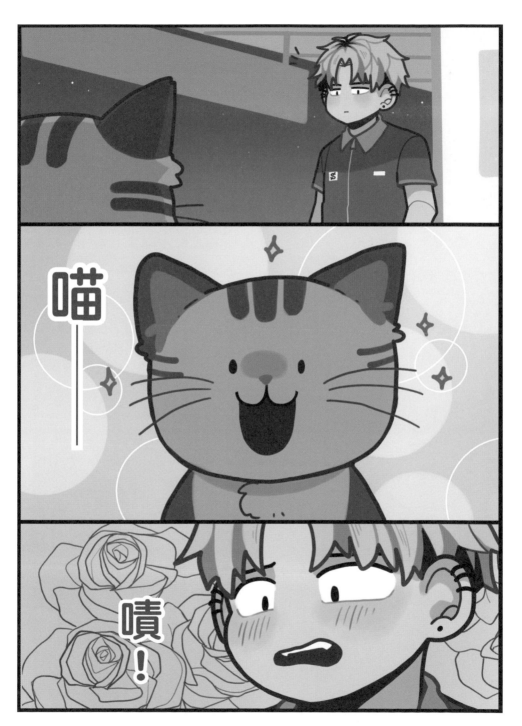

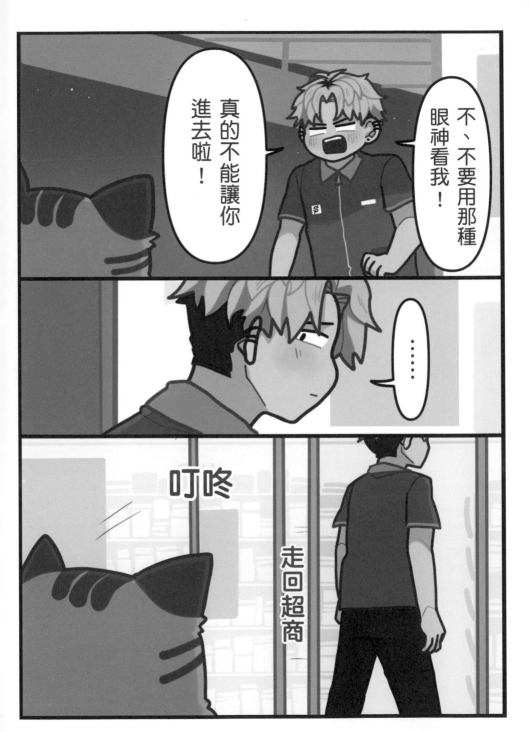

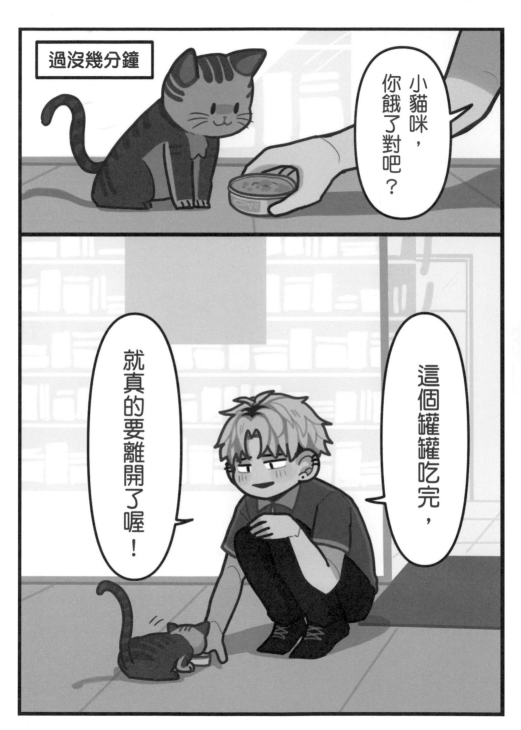

過沒幾分鐘

小貓咪，你餓了對吧？

這個罐罐吃完，

就真的要離開了喔！

◆神秘數字◆

叮咚——！

歡迎光臨，請問需要什麼？

5
1
0

是領貨還是買菸？

◆生活智慧王◆

倒餅乾

為什麼要把餅乾倒在一起啊？

這樣就可以一次吃到兩種口味。

……哦，好喔！

◆休假的店員◆

休假的士君

需要加熱嗎？

店裡常客

士君，你今天沒上班喔？

這裡很多人耶，不來幫忙結帳嗎？

逃之夭夭

◆進倉庫門即失憶◆

幫我進倉庫拿幾包美式咖啡豆出來。

ok!!

推開倉庫門

.

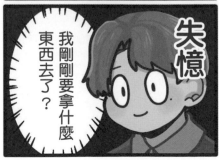

我剛剛要拿什麼東西去了？

失憶

◆惹怒強迫症患者◆

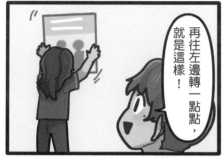

再往左邊轉一點點，就是這樣！

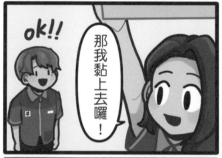

那我黏上去囉！

ok!!

歪

……

我再也不相信任何人了！

◆疲憊上班族◆

我要一杯中熱拿。

少冰，然後糖奶分開放。

……

WHAT？

一句話激怒店員

請問,這兩款哪個比較好喝?

奶茶滿多人買的,很濃郁很好喝。

那我選咖啡好了。

??

下班一條龍

好累喔!

下班一定要直接回家睡爆。

辛苦啦!快下班吧!

拍肩

耶!吃宵夜啦!小孩才回家睡覺!

◆店員的藝術細胞◆

◆突然間就變成壞人了◆

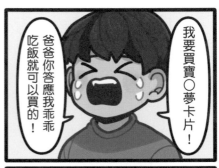

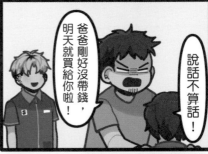

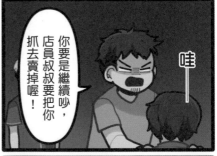

大家好，我是茉莉，也是別家門市的作者。

這次很高興有機會出了屬於自己的一本實體書。

當我被出版社找上，希望可以把超商的故事畫成一本書，心裡就非常開心。

書裡面如果都是全新的內容，這部分妳繪製上能接受嗎？

編輯

當然沒問題！四個月就可以畫完了！

這時的我似乎太高估自己的做事效率，這就是把我自己打入無限趕稿的境界。

154

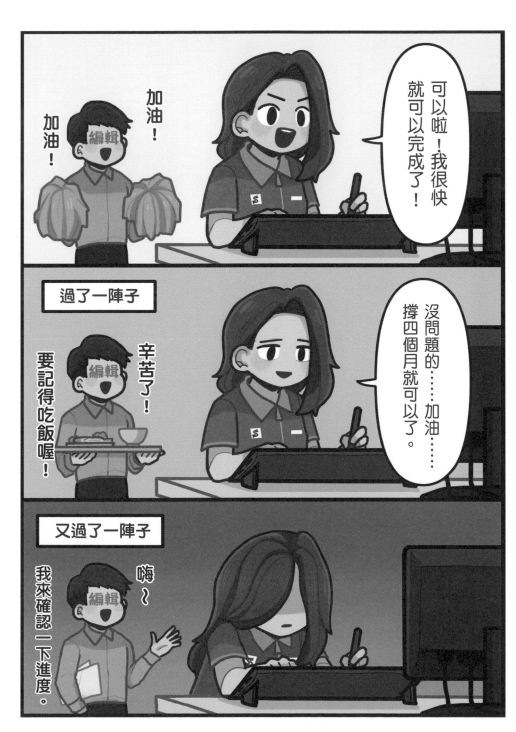

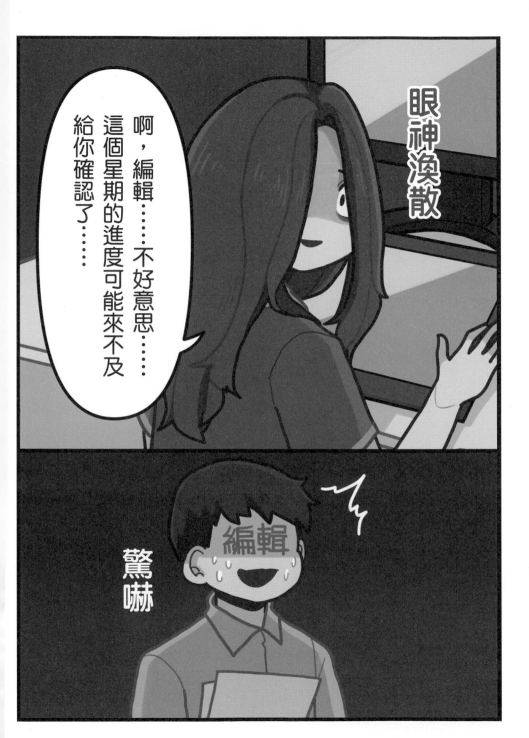

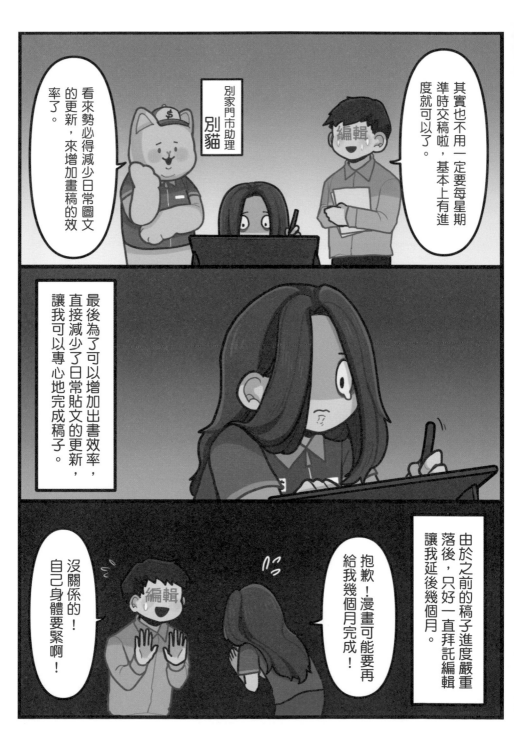

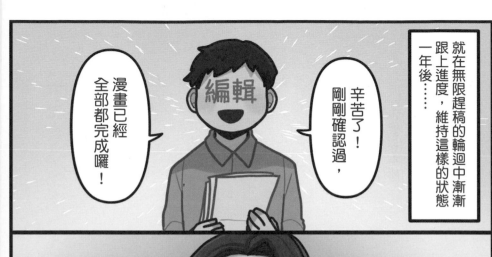

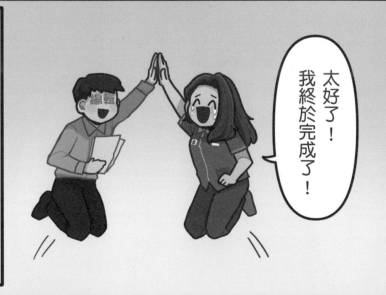

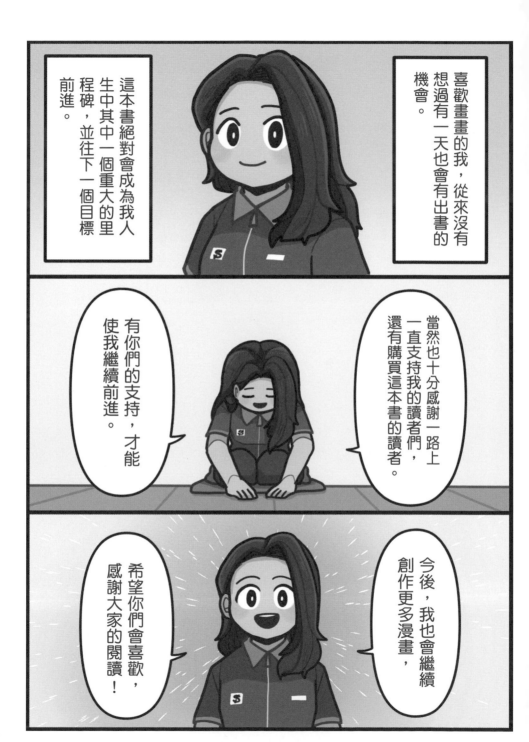

喜歡畫畫的我,從來沒有想過有一天也會有出書的機會。

這本書絕對會成為我人生中其中一個重大的里程碑,並往下一個目標前進。

當然也十分感謝一路上一直支持我的讀者們,還有購買這本書的讀者。

有你們的支持,才能使我繼續前進。

今後,我也會繼續創作更多漫畫,

希望你們會喜歡,感謝大家的閱讀!

國家圖書館出版品預行編目資料

您好！歡迎光臨別家門市/ 茉莉 著. -- 初版. -- 臺
北市：平裝本, 2022.02 面；公分. -- (平裝本叢
書；第0535種)
(散・漫部落；29)

ISBN 978-626-95638-0-7(平裝)

平裝本叢書第0535種
散・漫部落 29

您好，歡迎光臨別家門市

作　　者—茉莉
發 行 人—平雲
出版發行—平裝本出版有限公司
　　　　　台北市敦化北路120巷50號
　　　　　電話◎02-2716-8888
　　　　　郵撥帳號◎18999606號
　　　　　皇冠出版社(香港)有限公司
　　　　　香港銅鑼灣道180號百樂商業中心
　　　　　19字樓1903室
　　　　　電話◎2529-1778　傳真◎2527-0904
總 編 輯—許婷婷
執行主編—平　靜
責任編輯—張懿祥
美術設計—黃鳳君
行銷企劃—鄭雅方
著作完成日期—2021年
初版一刷日期—2022年2月
初版二刷日期—2022年2月
法律顧問—王惠光律師
有著作權・翻印必究
如有破損或裝訂錯誤，請寄回本社更換
讀者服務傳真專線◎02-27150507
電腦編號◎510029
ISBN◎978-626-95638-0-7
Printed in Taiwan
本書定價◎新台幣 320元/港幣107元

●皇冠讀樂網：www.crown.com.tw
●皇冠 Facebook：www.facebook.com/crownbook
●皇冠Instagram：www.instagram.com/crownbook1954
●小王子的編輯夢：crownbook.pixnet.net/blog